嵐

日本偶像天團 嵐 全方位解析

大風文化

MAK

目 錄 2

3 我愛嵐

目　錄

5 我愛嵐

嵐

第一章
嵐

★ 成軍歷程，一路走來的歷史 ★

8

【第一章】嵐

◆菁英集結！勢如破竹的華麗出道（1994～2001）

1999年「嵐」遠赴夏威夷宣布出道，首張單曲〈A・RA・SHI〉大賣，揭開了嵐的華麗序幕。而現在儼然已成為國民偶像團體的組合「嵐」，以大野智為首，櫻井翔、相葉雅紀、二宮和也、松本潤等5人，都是傑尼斯經紀公司最為看好的偶像，要回顧他們一路的足跡，得從5人進入傑尼斯的經過開始談起。

最早進入傑尼斯經紀公司的是大野智，他在1994年加入，當時國中二年級。在一年之後櫻井翔（國二）加入、1996年的春、夏時二宮和也、松本潤（國一）也加入，最後則是相葉雅紀（國二）；5人中有4人是在東京都長大，加入時間相近，加上年紀與生活環境相仿，似乎讓他們在出道前就埋下不可切割的緣分。

他們加入後正值瀧澤秀明當紅，傑尼斯熱潮正盛時，5人在各種大小活動中累積了許多經驗，相葉雅紀、二宮和也、松本潤第一個大型演出活動是與生田斗真

我愛嵐

參與舞台劇《Stand by Me》（1997年），另外，相葉雅紀與松本潤也與師兄Kinki Kids 一起演出日劇《我們的勇氣 未滿都市》以及單獨主演電影《新宿少年偵探團》，還分別演出NHK電視台的日劇作品，二宮和也則是辛苦地通過選拔，參與演出特別日劇《越過天城》，還為戲理了小平頭，不過也因此受到矚目，在1999年主演日劇《危險放課後》。

而櫻井翔因為以學業為優先，雖然沒有太多令人印象深刻的演出表現，不過他成為Kinki Kids 主持的綜藝節目的演出班底，敏捷的反應和表現，讓他成為節目不可或缺的一員。

另外，大野智則是因為歌唱與舞蹈實力受到肯定，被選為與山本淳一的合音團成員，多次參與錄音工作，而在1997~1998年之間，他長期在京都演出舞台劇《KYO TO KYO》，雖然因為必須經常往返京都和東京，而變得鮮少在綜藝節目中露臉，不過以他的年輕資歷就當上主角，演出牛若丸一角，也實屬難得經驗。

在嵐成軍過程中，最值得一提的大概是在成軍前以及剛成軍時，包括大野智、櫻井翔、二宮和也，都有退出演藝圈的念頭，或許這種無欲無求的性格，反而讓他

第一章 嵐

們一路不疾不徐地走了過來。

他們的出道單曲〈A‧RA‧SHI〉由馬野飼康二操刀，賣出了近百萬張的好成績，歌曲中最為突出的是櫻井翔的 Rap 以及大野智的獨唱部分，之後的單曲也延續傑尼斯特色的偶像歌曲，到了〈颱風世代 -Typhoon Generation -〉，他們便開始展現出自我的音樂風格。

2000年4月開始，他們主持了綜藝節目《餓鬼薔薇帝國2000！》，但不可否認的是其他參與演出的傑尼斯偶像以及擔任之後節目新主持的國分太一，都比他們的表現搶眼多了。

2000年的秋天到隔年01年春天，櫻井翔、相葉雅紀、二宮和也分別都有綜藝節目演出，2001年他們推出了第1張專輯《ARASHI No.1 ～嵐呼喚暴風雨～》，作品中收錄了多首十多歲年輕偶像才能展現的青澀酸甜歌曲，同年夏天，松本潤主演日劇《金田一少年事件簿》，成為第2代的少年金田一，單曲〈時代〉則是讓人聽見他們不同以往的一面，而在十月他們所主持的綜藝節目《真夜中的嵐》也開始播出，逐漸地展現他們多元的才華。

◆多方嘗試，讓嵐充滿更多可能性（2002~2005）

2002年嵐迎來出道第3年，這也是他們轉換關鍵的一年，在2001年他們轉換唱片公司到傑尼斯新設的品牌「J Storm」旗下，在這裡推出的首張單曲是櫻井翔演出的日劇《木更津貓眼》的主題曲〈a Day in Our Life〉。

之後5人齊聚拍攝電影《PIKA☆NCHI LIFE IS HARD 不過 HAPPY》，作品於秋天在傑尼斯收購的「東京 Globe 座」上映，他們也積極與各方的創意人士合作，不將自己侷限在偶像框架裡，大野智演出獨立製作的小劇場作品《青木家的太太》，激發出更多的可能性。

在唱片銷售策略方面，他們推出一張五百圓日幣（約新台幣一百四十七元）的單曲《a Day in Our Life》，或是採用塗鴉以及黑白色系的單曲封面，找出屬於自己的特色，而在這之後推出的第2張專輯，他們與國外或是新銳的音樂創作人合作，打造出不同於首張專輯的成熟韻味，專輯中也採用櫻井翔創作的 Rap 歌詞。

相葉雅紀表示，在他國中時，「Mr.children」的單曲就是賣五百圓日幣，當時

第一章 嵐

他的零用錢並不多，可以買得起單曲ＣＤ，讓他開心好久，因此當他聽見這次的企劃時，覺得挺開心的，加上單曲封面沒有嵐成員出現，並在便利超商的通路販售，當時在業界引起不小話題。

櫻井翔表示，換了發行的唱片公司之後，有許多以前比較不好推行的企劃都能實現，但是在銷售面上似乎也顯示歌迷對於他們一連串不同於過往傑尼斯偶像的新嘗試有些難以接受，這也令他們有些感到困惑，5位成員常窩在飯店裡開會直到深夜，討論未來的發展，他們的情感羈絆也因為一起在各地的巡迴演唱會而變得更加深刻堅固。

2002～2003年5人分別在電影、連續劇、舞台劇中活躍，其中松本潤演出校園日劇《極道鮮師》，二宮和也演出大導演蜷川幸雄執導的電影《青之炎》，綜藝節目方面，他們主持的《Ｃ的嵐！》內容大幅改編製播，2002年秋天他們主持的富士電視台現場直播節目《生嵐》開始播出，節目持續了約1年半。約長達7年半的時間，他們主持的節目都只限定關東地區播出，或是被放在非主要收視時段播出，但成員們仍努力表現，不放棄任何一個機會。

我愛嵐

2004年春天，他們主演的電影《PIKA☆NCHI LIFE IS HARD 所以 HAPPY》上映的同時，相葉雅紀也成為綜藝節目《志村動物園》的主持班底，這個節目現在也成為相葉的主持代表作，不過其他成員的個人演出頻率卻有減少跡象，松本潤在2003年的《寵物情人》之後，有長達2年半的時間沒有接演其他日劇作品，櫻井翔也在2003年的《熱血小教師》之後，只演出了1部NHK電視台的日劇，二宮和也則獨自摸索著不同於偶像路線的戲路。

在唱片方面雖然持續推出新歌作品，但是銷量也呈現停滯狀態，其實這狀況也不只發生在他們身上，1999年到2009年日本音樂界遇上「嚴冬期」，不少創下數十萬張銷量的歌手，銷量急遽下滑到不到十萬張。

嵐也被捲進這波音樂嚴冬期中，出道單曲風光地賣出97萬張的他們，第2張單曲卻只賣出近41萬張，第3張單曲銷量也持續下滑，2002年~2005年上半年之間，他們銷量來到最高25萬張、最低14萬張的低潮期，或許是產生了危機意識，相葉雅紀2004年在慈善特別節目《24小時愛心救地球》的讀信單元中，哽咽著誓言5人要繼續努力，實現成為受大家肯定的頂尖偶像組合夢想。

而打破低潮的正是2005年11月推出的單曲《WISH》，這首歌曲是松本潤主演日劇《流星花園》的主題曲，隨著作品的高收視，嵐的單曲銷量也睽違3年再度突破30萬張。

◆掌握時機火力全開，嵐的大躍進（2006～2009年）

因為連續劇《流星花園》的主題曲《WISH》的大賣，嵐開始再度受到各方矚目，並展開亞洲巡迴演唱會，電影演出邀約也跟著增加，迎來出道之後最大的成長期，在出道10年時終於登頂成為No.1的國民偶像組合。

在這波嵐熱潮中，《流星花園》系列作品無疑是最大的助力，2007年《流星花園》續篇的主題曲〈Love so sweet〉也成為他們的另一歌曲代表作，在日本公信榜上停留長達85週，在劇中飾演純情富少的松本潤也因此成功拓展戲路。

而成員中一直堅持著摸索自我戲路的二宮和也，在與日本知名編劇、導演合作

15　我愛嵐

過後，2006年敲開了好萊塢的大門，他赴美拍攝電影《來自硫磺島的信》，並為戲理了平頭，這也是平頭造型為第二次他帶來好運，第一次則是演出特別日劇《越過天城》時，兩次都是他靠著演技實力贏得演出機會。之後，櫻井翔主演電影《蜂蜜幸運草》，以及電影《木更津貓眼》系列作品，加上動畫配音等演出，光是2006年就有5部嵐成員演出的電影上映，迎來豐收期。

在電影演出空檔，嵐也啟動了首度的亞洲巡迴演唱會計畫，7月31日時傑尼斯砸下1億日幣（約新台幣三千萬元）包機，成員搭著13人座專機，在一天內飛往泰國、台灣、韓國三地舉辦記者會，為亞洲巡迴演唱會造勢，其中在台北桃園機場舉辦的記者會，更吸引大批媒體採訪，超過兩百名的粉絲在場外瘋狂追逐，還有人因此受傷，但也不難看出他們受歡迎的程度。

松本潤代表成員一字一句用中文親口說出：「9月16、17，我們『嵐』將在小『雞』蛋舉行演唱會，很久以前就夢想能來台，這次能實現，全都是因為有大家的支持。」，雖然松本潤不小心口誤把「小巨蛋」說成「小雞蛋」，但是充滿誠意的致詞，令當天在場的台灣媒體印象深刻。

而成員們5年來在深夜節目中的努力被看見，10月時他們主持的綜藝節目《嵐的宿題君》開始播出，節目被安排在晚間11點播出，讓更多觀眾也因此看見他們在綜藝節目中的表現。同時櫻井翔也成為新聞節目《NEWS ZERO》的播報班底，偶像歌手成為新聞播報員，也是新聞界少見的例子。

2007年松本潤主演《流星花園》續集，並創下連續兩季主演日劇的紀錄，在《流星花園2》殺青之後，4月緊接著投入連續劇《料理新鮮人》的拍攝工作，二宮和也則是主演《敬啟、父親大人》，再度與名編劇倉本聰合作戲劇作品。

在團體活動方面，他們站上東京巨蛋，舉辦了亞洲巡迴演唱會的凱旋紀念最終場，演唱會上，成員們並笑稱，「一直以來經紀公司都太小看他們的觀眾動員力了！」言語之間不難聽出他們的自信。2007年夏天二宮和也與櫻井翔攜手演出愛情喜劇《貧窮貴公子》，在好萊塢以及新聞界嶄露頭角的2人的合作也受到不小矚目。

相較於其他成員較為低調的大野智，一直專注於舞台劇演出，他在2008年開始發揮出獨自的魅力，舉辦個人創作展。嵐主持的綜藝節目《祕密嵐》、《嵐的

我愛嵐

大運動會》也在這一年開始，其中《嵐的大運動會》以遊戲競賽為主軸，受到一般觀眾歡迎。

6月底時，松本潤主演的電影《流星花園：皇冠的祕密》上映，大野智也接下首部主演日劇《魔王》，主題曲〈One Love〉〈Truth／前往風的彼方〉則分別拿下日本 Oricon 公信榜的年度單曲銷量冠軍第1、2名。

此外，櫻井翔飛往北京擔任奧運的特別播報員、成員第2次擔任慈善節目《24小時電視 愛心救地球》主持，他們並展開第2次亞洲巡迴演唱會，在東京、台北、首爾和上海四地開唱。東京站會場為國立競技場，成為繼 SMAP 和美夢成真之後，第3組於該處舉辦個唱的團體，至此嵐的當紅氣勢已經無人能擋。在廣告代言方面，他們成為知名電信以及國民食品廠商的代言人，2008年在二宮和也主演《流星之絆》中畫下句點。

2009年嵐也持續在演藝圈活躍，櫻井翔接下主演電影《正義雙俠》，圓了小時候的英雄夢，大野智、相葉雅紀、二宮和也、松本潤也陸續推出主演日劇，其中，二宮和也還主演的2部特別日劇。他們在8月發行的精選輯《1999-2009 完全

精選！》創下近二百萬張的銷量，DVD影音作品也同樣熱賣，讓他們拿下年度銷量冠軍，並首度登上年度音樂盛事《紅白歌唱大賽》的舞台。

◆稱霸演藝圈，嵐的全盛期（2010～2014）

綜藝節目、電影、戲劇甚至是廣告界，都已經無法想像如果少了嵐會變得如何，他們不僅在音樂銷量上衝上新高，在戲劇演出方面，從合體主演的新春特別日劇《最後的約定》到2011年的3月底為止5人接力演了6檔日劇作品，搶手程度可見一斑。

在電影演出方面，2010年到2011年之間，包括二宮和也的《大奧～男女逆轉～》、《殺戮都市 前篇》、《殺戮都市：完美抉擇》、櫻井翔的《神的病歷簿》、大野智的《怪物王子》陸續上映，大小螢幕都通吃。

而他們廣告代言的種類也愈來愈多元，舉凡啤酒、遊戲機、家電等，都相中他

我愛嵐

們代言，觀眾幾乎天天都能在電視上看見他們，嵐並且被選為觀光大使，成為足以代表日本的偶像組合。

在音樂作品方面，他們的第10張專輯《我眼中的風景》創下超過一百萬張的銷量，成為2010年度的專輯銷量冠軍，單曲也有6首進入年度銷量前10名，銷量大概在50萬～70萬之間，全日本巡迴演唱會順利舉行，演唱會DVD也持續創下驚人銷量紀錄，2010年底，他們也肩負重任，成為《紅白歌唱大賽》的白組主持人。

2011～2012年嵐維持高強度的演出以及曝光率，到了2013年，五位成員的年齡都來到了3字頭，成員們在國立競技場的演唱會上，替迎接30歲的松本潤慶生，歡迎他來到大人的世界，不過成員們也笑稱，印象最深刻的30歲慶生會是隊長大野智，因為他滿30歲時，正好是嵐聲勢飆漲時，成員們也決定跟著成熟的大野智一起走下去。

2013年開始，櫻井翔、相葉雅紀、二宮和也分別單獨主持《現在這張臉最厲害！》《相葉愛學習》《二宮先生》，大野智則專注於個人藝術創作，松本潤也忙著電影《向陽處的她》拍攝，5人各自忙碌。在繁忙的行程中，成員們最常掛在

嘴邊的字句就是「新鮮感」，他們透露不管是第幾次主持大型節目或是主演作品，每次都希望給觀眾新鮮感。

他們也選出2013年嵐的3大事，首先被提起的就是成員們排除萬難飛往紐約練舞的海外行程，他們為了編排新專輯的舞蹈動作，第一次飛往紐約拜師學舞。

大野智笑稱，在日本練舞時，偶爾累了就想休息一下，但是在國外時，不知道是因為緊張感還是因為到了不適應的環境，大家都不敢說要休息。

不過紐約行也讓他們留下深刻印象，因為個人工作變多之後，他們想像這次一樣，聚在一起3～4天，是很困難的事情，5人也抓緊時間，在練完舞後又拖著疲憊的身軀，去看了音樂劇表演，最後又去聚餐，一點也不想浪費難得的海外時光，這也是他們出道14年來首度一起看劇場表演，櫻井翔透露沒想到成軍這麼多年還有這麼多事情沒有一起做過，讓他很期待未來能跟成員們一起體驗更多新鮮事。二宮則笑說：「雖然很開心，但是行程滿到感覺像是訓練營。」

第2件大事就是成員一起吃了拉麵，在「LOVE」巡演的彩排期間，他們只吃拉麵，櫻井翔透露，過去的3～4年之間，他們彩排空檔都是吃咖哩飯，這次終於捨

棄咖哩飯，開始吃起拉麵來了。大野則笑稱，他人生中沒有這麼密集地吃過拉麵。通常拉麵都給人油膩，吃多會變胖的印象，但是成員們因為練舞運動量大，所以一點也沒有變胖。

不過就在彩排最後一天，事件發生了⋯⋯櫻井翔居然擅自作主地點了蕎麥麵，讓二宮和也很不滿地對他說：「喂！今天可是彩排的最後一天耶！也就是說今天是最後的拉麵日，你怎麼可以變心不吃拉麵呢？」而本來想偷訂三明治的相葉也被二宮抓包，硬是取消了他的訂單，改成拉麵。

二宮則解釋，只吃三明治的話是撐不過累人的彩排的，他是為了相葉著想才改訂單，還自曝因為怕吃了拉麵之後馬上練舞，胃會不舒服，刻意提早1個小時到彩排室點了拉麵來吃，對於「彩排＝拉麵」這件事情相當執著。看見嵐成員們聚在一起，大口吃著高熱量拉麵的光景，據說連新來的編舞老師也嚇傻了。不過5人的團隊精神，透過拉麵更加鞏固也是不爭的事實。

而成員中，創意最多的首推松本潤，他提出在演唱會前讓歌迷透過舞蹈教學影片，學會他們的一整首歌曲舞蹈，在演唱會上一起同歡，受到許多歌迷好評。他表

第一章 嵐

示，因為經常看到歌迷在台下跟著他們又唱又跳的模樣，覺得粉絲可以跳得更好，才提出這個橋段。另外，成員們也常識各自發揮、編排曲目，在個人表演時間挑戰想演唱的歌曲，不全部依賴工作人員，積極求新求變。

2014年嵐將迎接出道15週年，他們在9月19、20日回到出道的原點夏威夷舉辦「ARASHI BLAST in Hawaii」3萬人演唱會，這也是他們第一次在美國開唱，由於有許多粉絲從日本飛往夏威夷共襄盛舉，因此由嵐擔任形象大使的「日本航空公司」更為了他們增加臨時航班。

櫻井翔透露，他到現在都還記得當初在船上等待出道記者會開始時，迎面吹來的海風跟帶著鹹味的空氣，相葉雅紀則是苦笑表示，他是在記者會舉行前幾天才決定加入，當時社長只問了他：「You！有護照嗎？」現在想想，他的一切就是從這句話開始。

嵐2002年時曾跟歌迷到夏威夷同樂，這次則是睽違12年再度在夏威夷舉辦活動，其實這次的演唱會從2年前就開始規劃，當地的州長一直積極地邀請嵐到夏威夷開唱，還為了他們在檀香山郊外的臨海空地搭建可容納上萬人的舞台，令成員

23　我愛嵐

們都感到相當興奮，希望能做出不同以往的精彩演出。

經過了15年，雖然也曾一度歷經低潮，但是嵐成員們攜手度過，茁壯成如今的國民偶像組合，他們表示，回到原點開唱，就像是告訴他們今後也要帶著初衷繼續努力往前，讓我們期待更精采、不斷變化的「嵐」。

嵐

第二章
大野智

★藝術編舞皆佳，嵐的放空隊長★

大野智
Ohno Satoshi

暱　　稱：おおちゃん（Ō-chan）
　　　　　リーダー（隊長）
代表色：藍色
生　　日：1980 年 11 月 26 日
出身地：日本東京都三鷹市
學　　歷：東海大學附屬望星高中（中途退學）
血　　型：A 型
身　　高：166 公分
體　　重：53 公斤

我愛嵐

◆個人經歷：

1994年10月16日／加入傑尼斯事務所。

11月2日／參與TOKIO日本武道館的演唱會。

1997年～1998年／演出舞台劇《Johnny's Fantasy KTO TO KYO》。

1999年11月3日／以單曲〈A・RA・SHI〉一曲正式在歌壇出道。

2000年12月24日／首度主演日劇《the 4th Date：惡魔的聖誕節之吻》。

2002年2月4日／首度主演舞台劇《青木家的太太》。

10月1日／單獨主持的廣播節目《ARASHI DISCOVERY》開始放送。

12月／與二宮和也組成「嵐」的限定組合「大宮SK」。

2004年3月／首度主演電影《PIKA☆☆NCHI LIFE IS HARD所以HAPPY》。

8月／親手設計慈善節目《24小時電視》的官方T恤。

2006年1月29日／舉辦個人演唱會「Extra Storm in Winter '06 "2006 ×壓歲錢／嵐＝3104日圓（Satoshi）"」。

2008年2月8日／發行藝術作品集「FREESTYLE」。

2月21日／於表參道舉辦個展「FREESTYLE」，創傑尼斯偶像先例。

5月／配合巨蛋巡迴演唱會，於全國5地辦個展「FREE STYLE ALL

第二章　大野智

28

AROUND JAPAN」。

2008年7月4日／首度主演連續劇《魔王》。

2009年1月16日／主演連續劇《音樂孩子王》。

2010年4月16日／主演連續劇《怪物王子》。

2012年4月16日／主演連續劇《上鎖的房間》。

8月／與奈良美智設計慈善節目《24小時電視》的官方T恤。

11月／首度擔任「嵐」巡演「ARASHI LIVE TOUR Popcorn」的編舞老師。

2013年8月／與草間彌生設計慈善節目《24小時電視》的官方T恤，並主演特別劇集《作別於今日》。

2014年4月／主演連續劇《死神君》。

2015年5月／再次於表參道舉辦個展「FREESTYLE Ⅱ SATOSHI OHNO EXHIBITION」。

7月／於上海舉辦個展「FREESTYLE in Shanghai 樂在其中」。

我愛嵐

◆ 愛畫畫的小男孩變成嵐的放空隊長

大野智小時候是個調皮的男孩，總是靜不下來，身上總是有傷口，要是媽媽説：「千萬不能碰！」下一秒就會看到他開始亂把玩鐵製罐頭的蓋子，手指被劃出一道鮮明的血紅傷口，或是跟著爸爸騎腳踏車出門，坐在後座的他不聽爸爸「腳不要亂踢」的警告，腳趾被捲進後輪車軸裡，縫了15針。

他還特別喜歡看格鬥技摔角，但是爸媽想讓他去學空手道，他卻頑固地拒絕了，「想也知道我那麼弱，一定會被打得很慘啊！我還是自己在家玩就好，自己跟自己玩假想摔角，想贏幾次都可以。」看來大野智似乎從小就很了解自己呢！

調皮靜不下來的他上了國小之後，迷上了畫畫，性格轉而沉穩，他透露自己喜歡上畫畫，是受到國小同學阿勝的影響，看過他畫的《七龍珠》插圖後，大野智覺得驚為天人，想要畫得跟他一樣好，每天回家就坐在桌子前畫不停，希望能畫出不輸他的作品來，之後2人天天玩在一起，互相切磋畫技。

「阿勝是個很有趣的人，每天跟他在一起也不覺得膩，我19歲時曾偶然在車站

第二章 大野智

遇到他，他從服裝風格到髮型都沒有變，跟小時候一模一樣，所以我馬上就認出他來了。我們去了附近的咖啡店坐下來聊天，一直說著小時候的事情，我跟他說自己小時候曾經把他當成畫畫的競爭對手，直到現在也把畫畫當成興趣，他聽到之後笑得好開心。」「嗯～雖然不太知道阿勝是誰，但他無疑是改變了大野智的人啊！

在家裡，大野智的爸媽採取自由教育，讓小孩子去做自己喜歡的事情，從不會多加約束，也不會一天到晚逼著他們念書，而大野爸爸是個喜歡釣魚的人，經常帶著大野智外出垂釣，每次只要看爸爸在客廳整理釣具，他就狂喜不已，因為知道明天又可以出門去玩了，而他現在只要工作一有空檔，就會跑到河邊釣魚放空的習慣，似乎也是從那時候培養出的。

爸爸是他的釣魚啟蒙者，媽媽則是最了解大野智的人，他透露，每次工作遇到低潮心情不好時，媽媽都是第一個察覺的人，不管他工作到再晚，媽媽也都會開燈等著他回來，他每次都會傳簡訊要媽媽先休息了，但是不管怎麼說，媽媽還是堅持要等門，「我曾經問過她為何要這樣，她回我，你工作這麼累，疲憊地回到家，卻看到家中黑漆漆的，心情一定會覺得孤單不是滋味吧！我不希望讓你有這種感受。」令他聽了之後感動地說：「媽媽不只是我的媽媽，也是最了解我的朋友。」

我愛嵐

而大野智會加入傑尼斯經紀公司成為偶像歌手，也是媽媽大力推薦，夢想成為漫畫家的他原本對演藝圈沒太大興趣，但媽媽使出激將法說：「就去試試嘛！反正你去了也不一定會被選上啊！」14歲那年參加選秀會時，媽媽也跟著他到場，大家都忙著展現自己最好的一面，但是站在最後一排接受舞蹈審查的他卻無心跳舞，不停朝著媽媽揮手。

不過他隨後收心，展現他的肢體協調性，讓他從50位參選者中脫穎而出，跟其他3人進入了傑尼斯經紀公司，在這裡他遇到了另外一位人生知己町田慎吾，一開始只把接受舞蹈訓練當課後社團活動的他，逐漸對跳舞產生濃厚興趣，一頭栽進了舞蹈的世界裡。

大野智首度站上武道館這個大舞台，是在1994年11月2日當師兄「東京小子」（TOKIO）的伴舞時，那也是他第一次感受到Ｊ家粉絲（指傑尼斯偶像粉絲）的瘋狂與熱情，內心著實受到不小震撼，覺得自己到了一個很不得了的地方，但那時的他無心享受歡呼，因為滿腦子都是接下來演唱會上的舞步和走位，就怕出錯給師兄添麻煩。

第二章 大野智

1997年8月7日到12月10日以及1998年4月18日到11月29日愛跳舞的大野智二度加入音樂舞台劇《KTO TO KYO》的演出陣容，雖然知道一去至少都要在京都待上至少半年時間，但一想到可以盡情跳舞，他就難掩激動。「那時候剛好有許多後輩都陸續進來，不知不覺間他們都站在我的前頭，讓我覺得很不平衡，時常想著我明明就跳得比他們好，但是表演時為何是他們站在我前面？」或許為了跳脫不上不下的現狀以及找尋自己的舞台，他才會毫不猶豫的加入必須離鄉工作的舞台劇演出。

離開東京那麼長時間，代表他的高中學業也必須中斷，「我跟町田本來是念同一所高中，但是我們都只讀了3天就辦休學了，我覺得我的選擇沒有錯，因為如果要繼續讀書，我就沒有辦法參加舞台劇演出了，在京都的那一段時間，我學到了很多，我跟町田一起快樂、一起失落，一起打起精神練舞，他總是在我身邊。」在嵐成員出現之前，町田慎吾就是他的最大支柱。

雖然大野智是自願去京都，但是一天5場的演出的疲憊以及有時望著可以坐滿上千人的觀眾席卻只坐了50人時，他心中的壓力可想而知。「我在劇中飾演『牛若丸』一角，有必須吊鋼絲的場面，有一天我在舞台側邊做好準備，身體也已經被吊

我愛嵐

起，但是就在上場前，眼淚卻突然止不住地掉了下來，我無法控制潰堤的淚水，自己也慌了手腳，但舞台還是開幕了，我得繼續上場表演。」

雖然承受的巨大的壓力，但是大野智知道這個舞台可以讓他有所成長與發揮，於是第2年他仍表明想參加演出，第2次的演出表現，連他自己也相當滿意，於是他心想既然已經在傑尼斯裡交出了不錯的成績單，他想要離開傑尼斯，去圓人生的另一個夢想當個繪圖設計師。

回到東京後，他打了電話跟社長傑尼斯喜多川表達退出意願，社長沒有多說，只有叫他過去一趟，他想著這是最後的告別，按著地址找去後，才知道那是堂本光一的舞台劇《MASK》彩排場地，他就這樣加入了演出，之後他又被安排加入少年隊主演的音樂劇《PLAYZONE》演出陣容。

在音樂劇結束後，大野智有一段時間都待在家裡畫畫，婉拒了所有的通告安排，一直拖到1999年他認為自己不能再繼續搖擺不定，再次親自跟社長表明去意，但是社長這次卻拜託他幫忙歌曲的錄製工作，並要他唱了一小段，當時他唱的歌曲就是日後嵐的出道曲〈A‧RA‧SHI〉，雖然他納悶不知道歌曲到底要給誰唱，但也

沒有多想，1個禮拜之後，社長邀他一起到夏威夷度假玩耍，沒想到在那裡他與其他一樣搞不太清楚狀況的櫻井翔、相葉雅紀、二宮和也、松本潤等人排排站，在大批媒體圍繞下，開了出道記者會，從此他成了嵐的一員。

雖然大野智一再告訴自己這是最後一次，得盡全力努力嘗試，但仍遲遲無法接受成為傑尼斯全新組合嵐成員的事實，表演時也總是缺乏動力。「出道記者會後，10月我們第一次以嵐的身分踏上舞台表演〈A‧RA‧SHI〉一曲，台下歌迷聽到其他成員的自我介紹，都給予熱情歡呼，唯獨到我自我介紹時，台下都一片沉默，在其他活動場合，甚至還會聽到歌迷交頭接耳地說：『他到底是誰啊？見都沒見過，怎麼不是瀧澤秀明啦！』」

大野智坦言，聽到歌迷的討論後，他真的羞愧到很想轉身逃離舞台，因為他的起步比大家都晚，在其他成員活躍於電視劇或是綜藝節目中時，他卻是隻身在京都埋頭練舞，演著舞台劇，「我跟他們的知名度差太多了，很擔心自己會拖垮他們，即使出道單曲拿下銷量冠軍，我還是覺得不會有粉絲喜歡我。」

不過在這時把他從負面思考中拉了出來的是嵐的其他成員，「雖然心中還是有

我愛嵐

◆從怪物王子到死神君，漫畫角色的不二人選

很多的不安，但是跟他們在一起時真的很放鬆，成員們主動對我張開雙臂，接受了我，在嵐裡我可以做我自己。」15年過去，他現在是大家熟知的放空隊長，也是演技備受肯定的實力派演員，還是開過個人藝術展的多才偶像，並且擁有了4個可以一輩子交心的知己，就像他說的：「人生會在何時遇到改變一生的人，真的連自己也無法預測呢！」

大野智低調的性格也使得他比松本潤、二宮和也等成員都更晚嶄露頭角，拿演技來說，他經過多部音樂舞台劇的磨練，不管是肢體表現或是細膩的表情變化，他都能拿捏到位，其實他在2002年在深夜日劇《演技者。》中就曾展現驚人的表演能力，但可能是因為播出時段過晚，並未受到太多矚目，之後演出戲劇，不是短篇日劇就是在其他成員主演的日劇中客串。

一直到2008年，機會才降臨在大野智身上，他被選為TBS連續劇《魔王》的男主角，作品改編自同名韓劇，劇中他飾演律師「真中友雄」，表面上是講求人

第二章 大野智

道主義的律師，但實際上卻是個不惜一切代價，想替弟弟報仇的可怕「魔王」，他在劇中內斂深不可猜測的表現，讓觀眾眼睛為之一亮。他笑說：「當工作人員告訴我將主演日劇時，還一度以為自己被整了，因為『主演連續劇』這個工作領域，感覺離我很遠。」

拍攝《魔王》時，大野智也感受到舞台與拍攝連續劇的不同，「連續劇都會跳著拍，要維持每一場戲情緒都到位真的很困難，加上現場又有許多工作人員在看著自己演戲，我得在最短時間內進入角色完成拍攝，不能給其他人添麻煩，所以一開始我並不是很滿意自己的演技。」

拍攝《魔王》期間，大野智每天一收工就直接回家，不跟其他朋友往來，他坦言不知道自己這樣做是否有助於自己的演技，但是他覺得至少能讓他懂得角色孤獨的心情。「後來有一次下午時我偶然在家看見電視在重播《魔王》，我坐下來以觀眾的角度來看，立刻就被生田斗真的演技給吸引了，他真的演得很好，讓我忍不住檢討自己，覺得我的還有很大的進步空間。」

《魔王》之後他接下另一部主演日劇《音樂孩子王》，飾演在兒童節目中帶小

我愛嵐

孩唱跳的歌唱哥哥「矢野健太」，嵐的成員們都替他感到開心，但為了他好也不禁開始叨唸起來，松本潤在廣播節目中笑說：「我們家隊長在拍攝日劇時也依舊去釣魚，結果把自己曬到黑得發亮，真的從來沒見過皮膚那麼黝黑的歌唱哥哥。」那段時間呢，大野智跟其他成員站在一起拍照時，攝影師都得想辦法後製，不然膚色差太多，實在很讓人頭痛。

但是他依舊沒有改掉喜歡釣魚的習慣，「有時候連續劇拍到深夜12點，我還是照舊在清晨4點到早上10點這段時間出海釣魚，然後再趕回攝影棚接11點的連續劇拍攝，雖然是熬夜釣魚，但是我一點也不覺得累，反而精神滿滿元氣十足呢！」

之後的3部主演日劇《怪物王子》、《上鎖的房間》、《死神君》也讓大野智成為受觀眾肯定的實力派演員，其中《怪物王子》與《死神君》都是改編自經典漫畫作品，讓他被封為最適合飾演漫畫角色的演員。

在《怪物王子》中他飾演怪物王國的王子一角，跟著其他吸血鬼、狼人等在凡間學習，一雙大耳朵角色是最大的特徵，「我每次到拍攝現場，都要先花半個小時的時間接受特殊化妝，但是我一點也不覺得無聊，因為造型師都會帶著許多不同的

第二章 大野智

特殊化妝素材到現場，我對那些很有興趣，像是怪物王子的耳朵，每次都是拍完就丟棄，我覺得太可惜了，請工作人員全都留下來給我，心裡盤算著搞不好可以拿這些耳朵融入我的藝術創作當中。」

「又是《怪物王子》又是《死神君》的，似乎大家都覺得我很適合這一類的有點傻氣搞不清狀況的角色，也不知道是不是巧合，這2部連續劇的漫畫原著都是有點年代的作品，不過還是很開心製作單位可以找上我，因為如果我沒有接到演出邀約的話，可能也不會知道原來還有這麼棒的漫畫作品，相較於在《怪物王子》中，我受到很多人幫助與保護，在《死神君》裡，我則是必須替即將死去的人們完成遺願的菜鳥死神，是輔助他人的角色，這種感覺還挺新鮮的。」

大野智在劇中專門替人實現願望，問起他是否有想實現的願望時，他卻笑說：「直接實現願望太無聊了，如果是拿自己的某樣東西去交換的話，我還比較可以接受。」天下沒有白吃的午餐，沒有付出就不會有收穫，他似乎比誰都能理解這個道理，「可能是過去的經驗告訴我這個世界上沒有光靠著想像而不去行動就會實現的願望。」

我愛嵐

◆為了嵐！編舞師大野智登場

大野智曾提及在剛出道時，他的粉絲人數是最少的，他坦言一點也不忌妒其他成員的人氣，反而一直害怕自己成為嵐往上爬的絆腳石，也擔心給成員們帶來麻煩，於是他開始思考自己能為團隊做些什麼？

在傑尼斯偶像中，歌唱與舞蹈實力都排名上位的大野智，從2004年就開始嘗試編舞，起初只是他為演唱會上成員單獨表演時間編舞，受到好評後，他開始為嵐的歌曲排舞，至今他已經編排超過20首歌曲的舞蹈動作。但他本人卻是後知後覺，

因為每次主演的角色都很有特色，所以現在連成員都對大野智主演的連續劇充滿興趣，讓他覺得好開心，「確定接下《死神君》之後，剛好有演唱會，在卜楊飯店裡跟成員們一起吃飯時，我告訴他們接下來要演《死神君》，結果大家都笑到不行，一直說『真的假的？』、『怪物王子之後是死神君嗎？太有趣了！』然後松本潤不停地問我是什麼樣的角色設定跟劇情，還聽得津津有味。之後如果還有類似的角色上門，我應該也不會拒絕吧！光想到成員們開心的反應，就覺得值得了。」

笑稱以為頂多5～6首而已,沒想到自己編了這麼多首舞。他透露自己編舞,松本潤則是會提出很多橋段編排的點子,每位成員都希望演唱會可以變得更精彩,讓看過的歌迷可以帶著開心的笑容回家,「讓演唱會變得更好看,是我們回報歌迷的方式,因為有他們,才有現在的嵐,說是歌迷培育我們成長茁壯一點也不為過。」

「為嵐的編舞契機是《CARNIVAL NIGHT part2》這首歌曲,當時我聽到旋律之後,腦中就浮現許多靈感,在演唱會的行前會議中提出後,成員都很支持我,全權交給我負責,〈Ready To Fly〉這首歌曲也是一樣。到了2012年的《Popcorn》巡迴演唱會,我的角色好像除了表演成員以外,又多了一個編舞老師身分,經紀公司也很自然地交代我說要在什麼時候之前把舞給排好,但是畢竟我不是專業的,無法聽到歌曲馬上就有靈感,一旦發現自己排得太無趣,會馬上放棄,跟真正的編舞老師求救。」

至於編舞過程,大野智也有自己的一套方法,他會試著回想以前看過的外國舞蹈DVD,加以改編融入嵐的舞步當中,但是現在他會把所有看過的動作都拋開,讓大腦呈現放空狀態,仔細聽著歌曲的節奏,有時候一分心,排出來的舞會變得很搞笑。

我愛嵐

「我會伸出手掌，把手掌當成舞台，想像包括我在內的5個成員跳舞的模樣，聽著音樂思索著舞蹈動作，其中最特別的是〈Bittersweet〉這首歌，因為我以前只有為演唱會表演歌曲編舞的經驗，但工作人員卻要試著我編排在音樂節目中表演的舞蹈動作，要如何才能讓觀眾看清楚每一個成員，要如何才能使攝影機拍攝流暢，我還記得工作人員認為我應該會需要邊跳邊排舞，所以特地借了彩排室，但是我大半的時間都是坐在角落動也不動，一直靠著想像在排舞。」

「因為讓工作人員空等實在很不好意思，所以我也跟他們說可以不用一直在站房間裡等我，但是他們仍堅持要在彩排室裡陪我。之後好不容易完成，在音樂節目《MUSIC STATION》錄製前，其他成員都在後台休息，我則是跟電視台工作人員一起勘景了解舞台的細部設計，並跟他們解釋想要呈現的感覺，有那麼一瞬間，我不禁懷疑自己到底是成員還是編舞老師？」

對於成員們的舞蹈魅力，大野智也掌握得一清二楚，編舞時也會考慮到每一位成員的特性，「翔君的節奏感很好，松潤的躍動感很有特色，相葉則是懂得在每一首歌的空檔展現自我，至於二宮則是虛脫得恰到好處，反而讓人覺得他跳起舞來很自然，雖然我會編舞，但是我的舞蹈技巧好像是5人當中最沒有特色的。」至於未

來會不會想要一手攬下嵐的所有舞蹈編排工作？他謙虛笑說：「偶爾的話還可以，不過我不想還是交給專業的來吧！我的點子也不像真正的編舞老師那麼多，根本比不上他們。」

◆愈忙碌愈想提筆，不放棄藝術創作

如果說為嵐的歌曲編舞讓大野智對舞蹈的熱情得以發揮，那麼開個人藝術展無疑是圓了他小時候的夢想，也讓大家看見他在演戲、唱歌以外的才華，他在2008年2月21日於原宿表參道舉辦首度的個展，展出的是他從出道前就開始著手創作的兩百多件創作，他並推出作品集《FREE STYLE》，在出版業一片不景氣中，賣出15萬本。

雖然演藝圈中像是工藤靜香、片岡鶴太郎、藤井郁彌都曾展現出自己的藝術天分，但是他們多是資深藝人，在與大野智同齡的藝人中，尤其是偶像歌手，舉辦個展的他應該是史無前例，看過他作品的美術相關業者表示，他擁有美術大學畢業生的程度，他從來沒有學過專業技巧，也從未拜師學藝，可以創作出這麼多驚人的產

我愛嵐

量，真的頗令人驚訝。大野智不避諱地說：「說穿了，我的插畫跟公仔創作都只是用來自我滿足而已，因為我很享受創作的過程，公開這些創作成品，讓我覺得像是隱私被窺探一般，但如果大家真的願意捧場欣賞，我也會覺得很開心。」

不少歌迷在看過展覽後，都表示希望看見他更多的作品，在跟經紀公司討論過後，原本只打算在小場地舉辦的展覽規模也愈辦愈大，最後還變成嵐的5大巨蛋公演相關活動之一，雖然有人質疑大野智的創作淪為經紀公司宣傳的道具，但是他卻覺得只要能滿足粉絲，又有何不可？

之後大野智也繼續嶄露畫畫功力，為主持的慈善特別節目《愛心救地球24小時電視》設計官方義賣T恤，造成搶購，粉絲雖然都引頸期盼他再次舉辦個展，但是隨著嵐的人氣爆紅，這個計劃也就一直被往後推延。

「我目前作品的數量完全不夠開個展啊！畢竟我的本業還是藝人，在埋頭創作之前，我有必須完成的工作，不過最近想花點時間創作一幅大型的畫作，但是其他的像是公仔之類的創作則是沒有進展，如果要辦個展的話，我希望創作類型可以再更豐富一些，我只要一有空就會跟藝術工作者吃飯聊天，希望從中尋求更多靈感，

也常去書店，看些作品集，得到不少刺激。」

他還說：「我覺得創作跟拍戲其實很像耶！都需要無比的耐力，如果想完成好作品，就需要承受許多壓力，現在正在著手進行的畫作，雖然我已經想好大概的主題，但是是否能完成它，就得看我的耐力夠不夠。」身為當紅國民偶像組合的隊長，他雖然常謙虛表示自己什麼也沒做，成員也常笑他愛放空，但是能領著一個偶像組合走15年，面對低潮也不低頭並凝聚了成員的向心力，他的耐力是無庸置疑的。

◆隊長大野智給嵐的信

「我曾經想過如果嵐的成員們沒有加入嵐的話，會變成怎麼樣？我猜櫻井翔應該會變成音樂指揮家，二宮和也與松本潤會當上棒球選手，相葉雅紀則會當上IT產業的社長，但是沒有了他們的嵐就不是嵐了，我們彼此都缺一不可。櫻井翔是嵐的開拓者，松本潤是嵐的創意點子王，相葉雅紀是嵐的太陽，而二宮和也則是嵐的旋律。」

我愛嵐

▼大野智 for 櫻井翔

記得嗎？翔君。大概在10年前，我們跟松潤一起演出了音樂劇《西城故事》，松潤因為飾演跟我們敵對的角色，所以他在另一個休息室裡，我跟你則一直在同一個休息室。

我覺得最不可思議的是明明是分開點餐，但是翔君你跟我總是會點一樣的餐點，我想吃的料理，翔君你也想吃，翔君你想吃的料理，我也愛吃，所以1個月左右的時間，我們幾乎天天吃一樣的餐點，而且公演1天有2場，等於從早上到晚上9點，我們都形影不離。

在劇場沖澡時，我跟你借了洗髮精跟沐浴乳，沒想到你帶來的跟我平常在用牌子是一樣的，而且在休息室時，我們整天都一起聽著當時流行的「天命真女」（美國節奏藍調女子組合）的歌曲，看來我們對音樂的喜好也是一模一樣呢！

從吃的到用的，我們的喜好都一樣，有這麼多共通點，有時候會讓人覺得有點

▼大野智 for 相葉雅紀

相葉你還記得嗎？在5年前我們的10周年演唱會結束之後，回到飯店，大家約好一起到我房間聊天，你是最早過來的，你一進來就說：「來喝酒吧！」所以我們在大家到齊前就先舉杯暢飲了，邊回憶過往邊說著：「我們2人一起度過10年了耶！真好、真好！」

突然你激動地哭著對我說：「可以遇見隊長真好。」我也被你惹哭，最後我們一起抱頭大哭說：「可以成為嵐的一員真好。」隨後進房的櫻井翔被這一幕嚇到了，現在想想真是有點好笑，不過那當下，在飯店裡跟相葉一起回憶一起流淚，我覺得彼此的感情也更加深厚了。相葉還有其他成員，謝謝你們一直陪在我身邊，今後也請多多指教。（據悉當天是松本潤提議要到大野智房間再喝一攤，但是立馬跑到房

反感，但是我一點都不覺得，反而認為跟你住在一起的話應該會很開心，跟你就像是親兄弟一樣，經過那一個月，我們的友情也變得更加深厚了。然後，也要謝謝其他成員不管何時總是團結一致，踩著一樣的步伐前進，今後也請你們多多指教了。

我愛嵐

▼大野智 for 二宮和也

那大概是在6年前我們到上海開唱時候的事情了。我在房裡休息時，Niro你跑到我房裡來玩耍，想說你都來了，不如就點些餐點到房裡邊吃邊聊天，但是菜單看半天，我們卻有看沒有懂，那真的很困啊！而且我們還得在房裡待到早上才行……

最後終於看見英文菜單裡有道寫著什麼什麼麵的料理，我們硬著頭皮打了電話，跟接線生說：「那個什麼麵來一碗。Please～」沒想到對方馬上就說：「OK！」讓人鬆了一口氣，覺得好Lucky。卻沒想到等了好久，麵都沒有來，過了40分鐘，我們覺得怪怪的，打了電話去確認，這時房間門鈴響了，開門之後，穿著制服的飯店人員滿臉笑意地端著一個空盤子，站在我們面前，那笑容真的令人難忘，到現在我們還是不知道發生了什麼事，不過可以在國外跟你一起餓著肚子，體驗這麼奇妙的

間集合的是相葉雅紀，邀喝的松本潤卻是一回到房間就睡翻了，而二宮則是癡癡地等著大野智Call他過去，最後按摩舒筋後才到大野智房間的櫻井翔，一推門進去就看到大野智與相葉雅紀哭成一團，似乎受到不小驚嚇。）

第二章 大野智

48

瞬間，我想我們的友情也因此更深厚了。（飯店接線生似乎把大野智的「Please」，聽成餐盤的英文「Plate」，才搞出這場烏龍，之後他們重新又點了一次，順利吃到美味的拉麵了。）

▶大野智 for 松本潤

松潤還記得嗎？去年4月左右，我們相約吃飯，雖然約好要一起吃中華料理，但是因為離預約的時間還有一點空檔，所以你到我家裡去坐了一下，我問你要不要來我家坐坐，你馬上就回我：「好啊！」其實我都不敢說，你進到我家中之後，我有點興奮呢！因為我家裡居然來了個偶像明星啊！這是我從來都沒有體驗過的事情。（明明大野智自己也是偶像，笑！）

之後，我們還跑去卡拉OK唱歌，但結果卻連一首歌曲也沒唱，反而一直在聊天，我那時好像推薦你說：「寫日記真的很不錯喔！」聽到你最近真的開始寫日記了，我好開心。松潤，談心到清晨的那一天後，我們好像變成更親密的麻吉了，你不覺得嗎？

49　我愛嵐

嵐

第三章
櫻井翔

★文武雙全，形象多變的高材生偶像★

櫻井翔

Sakurai Sho

暱　稱：翔君（Sho-kun）、
　　　　キャンドル翔（蠟燭翔）
代表色：紅色
生　日：1982 年 1 月 25 日
出身地：日本東京都港區
學　歷：慶應義塾大學經濟學部畢業
血　型：A 型
身　高：171 公分
體　重：55 公斤

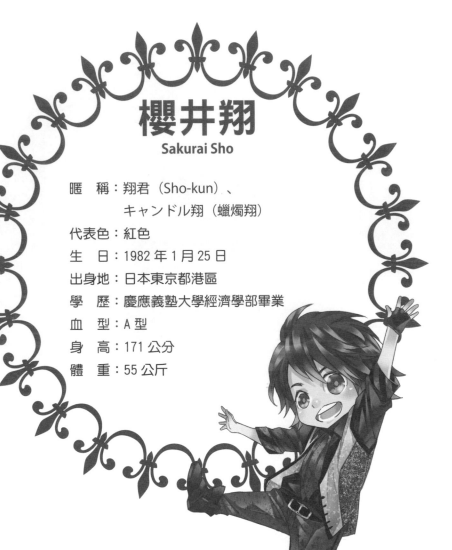

◆個人經歷：

1995年10月22日／加入傑尼斯事務所。

1999年11月3日／以單曲〈A・RA・SHI〉一曲正式在歌壇出道。

2000年4月／進入慶應義塾大學經濟學系就讀，是第一個高學歷傑尼斯偶像。

2002年10月／單獨主持的廣播節目《SHO BEAT》放送開始。

2003年1月／接下首部主演連續劇《熱血小教師》（日本電視台）。

2004年3月／順利從慶應義塾大學經濟學系畢業。

　　　12月／首度主演音樂劇《西城故事》。

2006年1月／舉辦首場個人演唱會。

　　　7月／首度主演電影《蜂蜜幸運草》

　　　10月／開始擔任日本電視台《NEWS ZERO》周一主播。

2008年8月／擔任日本電視台「2008年北京奧運會」採訪主播。

2009年1月／電影《正義雙俠》上映。

　　　4月／首部朗讀廣播劇《Art Of Words～櫻井翔的「人間失格」》於 J-WAVE 放送。

2010年2月／擔任日本電視台「溫哥華冬季奧運」特約採訪主播。

第三章 櫻井翔

2010年7月／前往莫斯科訪問前蘇聯總統戈巴契夫獲盛讚。

2011年8月27日／電影《神的診療簿》上映。

2012年7月／擔任日本電視台《2012年倫敦奧運會》主播。

2013年4月／主演連續劇《家族遊戲》，飾演吉本荒野。

8月／電影《推理要在晚餐後》上映。

11月27日／5度連任日本樂壇盛事《Best Artists》總司儀。

2014年2月／擔任日本電視台《索契冬季奧運》特約採訪主播。

3月21日／電影《神的診療簿2》上映。

7月／擔任中京電視台音樂特別節目《音樂的力量》司儀。

11月26日／6度連任日本樂壇盛事《Best Artists》總司儀。

◆傑尼斯高材生偶像的誕生

「頭腦清晰又親切」是許多粉絲對櫻井翔的第一印象，不過大家可能不知道他也是「傑尼斯事務所」的高學歷偶像第一人，在他之後，包括像是「Hey!Say!JUMP」的岡本圭人考取上智大學、「Sexy Zone」的菊池風磨考取慶應大學等，高學歷傑尼斯偶像接連出現，櫻井翔用行動證明，不管再忙只要有心，也能兼顧好事業與學業。

櫻井翔一路從「慶應義塾」幼稚舍（等同一般國小）直升普通部（等同一般國中）、高等部（等同一般高中），最後進入「慶應義塾大學」經濟學部，並順利畢業，在繁忙的演藝工作行程中，他依舊堅持不放棄學業，也與他的成長背景有關。

櫻井翔的父親櫻井俊今年約六十歲，從「東京大學」畢業之後，進入舊郵政署任職，之後轉任總務省　綜合通信基盤局長，2013年任總務省審議官，2015年更升任為總務省事務次官。母親櫻井陽子大學畢業後，在大學裡擔任教職，一直到婚後才辭去工作，他是家中長子，下面有一位妹妹與弟弟，妹妹櫻井舞在「日本電視台」工作，弟弟櫻井修跟他一樣都是慶應男孩，還是個橄欖球好手，一家人學經歷傲人，都是精英。

櫻井翔３歲時搬到東京都港區赤坂，鄰近「ＴＢＳ電視台」的郵政署官員宿舍居住，在這之前因為父親長期外派，他是寄住在群馬縣伊勢崎市的祖父母家中。他在接受雜誌訪問時曾透露，他從有記憶開始就彈著鋼琴，學了很長一段時間，所以能讀懂琴譜，琴藝也還可以，學琴時他也了解到要學好一項才藝，就得下苦功，如果沒有決心的話，是無法成功的。

他表示，小時候雖然有點抗拒，但是現在回頭想想老爸的嚴格教育給了他不少幫助，進入傑尼斯事務所開始接受訓練之後，他面對自己棘手的舞蹈、後空翻，曾經受挫，但那時他想起了爸爸對他說過：「如果沒有歷經痛苦跟挫折，是無法學好一件事情的。」因此即使再辛苦的歌唱、舞蹈課程，他總是努力去學習，他也曾對身旁熟人透露，他可以熬過訓練，順利出道，都得感謝爸爸從小的教誨。

◆文武雙全的學生時代

為了讓小小櫻井翔考進眾人搶破頭的「慶應義塾」幼稚舍，他的爸媽陪著他在考試前好幾個月就開始準備，他本人則是無關緊要地笑說：「其實讀哪我都無所謂，

我愛嵐

但是爸媽說如果考進慶應的話，國中、高中時就不用煩惱考試選校問題，我也覺得聽起來似乎挺輕鬆的，所以就去考了並且順利錄取。」

當時櫻井翔每天搭公車上學，單程往返約30分鐘，跟他同校的學生表示，他在學校時是個安靜的男生，總是坐在位了上看書，放學之後也不太跟同學一起坑耍，也沒有格外顯眼，他那時候的綽號叫做「Sakku」（「櫻井」發音的略稱），後來才知道，他放學後不是到澀谷的「YAMAHA音樂教室」練琴，就是忙著學游泳、英文、畫畫，似乎很忙碌。

實際上，櫻井翔從4歲到8歲都持續學鋼琴，也因此練就看見樂譜就能馬上彈奏的功力，不僅對他的音樂活動有相當大幫助，他也曾在連續劇《貧窮貴公子》（TBS電視台）的第1集中展現琴藝，劇中一場他彈奏校歌的鏡頭，便是由他親自上陣不假手他人。

而且直到現在，櫻井翔還持續學琴，一有空檔就去跟鋼琴老師報到，增進琴藝，跟老師情同家人，他笑稱，相葉雅紀的媽媽曾送他一大堆榨菜，他原封不動、全都拿去送給鋼琴老師，看見老師誇讚好吃，他也感到很開心。讓相葉雅紀又氣又好笑

地說：「那可是我媽媽特地要做給你的榨菜耶！你居然一口也沒吃。」

另外，他還找來年紀相仿的美國人當他的英文小老師，每天2小時練習英文會話，他的獨特學習方法是不侷限文法，而是跟對方以聊天方式來學習，也暢談彼此國家的文化跟最近的流行話題，增長對話能力之餘也能學到語言以外的事物。

除了才藝以外，櫻井翔的腳下功夫也有兩把刷子，他在國小4年級時加入老家赤坂的足球隊，隊友幾乎都是跟他不同學校的學生，他也因此交到不少朋友，他的隊友回憶說：「教練是個很嚴格的人，每周六、日都有練習，但印象中我就是一直再跑一直再跑，跑個不停，之後就是練習踢法，然後分成兩隊進行練習比賽，一次約3小時，每次回到家都累到不行，Sakku（櫻井翔）雖然很喜歡足球，但是足球必須跟敵隊一直糾纏，甚至不惜以強硬方式爭取勝利，他的性格不喜歡跟別人爭，或是跟別人起衝突，給人感覺是個家教很好的小少爺，結果他到國小6年級時一直是候補選手。」

他也從國小2年級開始往返游泳教室，一學就是5年，即使搬家也按時報到，他就讀的學校一年四季有許多戶外活動，包括運動會、遠足、游泳、滑雪等，其中

我愛嵐

他一定會去參加的就是每年7月在千葉縣游泳教室舉辦的一千公尺游泳。

進入國中之後，他對運動的熱情並未學著課業增加而減少，選擇加入足球隊，慶應的足球隊以嚴格出名，教練也多是在大學授課或是已經畢業的前校隊來擔任，他苦笑說：「我本來以為自己參加過少年足球隊，可以跟上大家的進度，但是我想得太簡單了，同隊的都是功力跟體力兼具的優秀選手，我不管再如何努力，都沒能出場比賽，撐了一年半，我決定轉到其他社團了。」

最後他在同學的推薦下轉到銅管樂隊社，負責吹長號，「這樂器很耗體力啊！每天早上練習30分鐘之後，接著就要上課，但是我卻不時累到沒心思聽課。」雖然有點困擾，但是他還是堅持下來，直到國中畢業都在社團裡吹著長號。

◆瞞著爸媽參加傑尼斯經紀公司選秀

櫻井翔加入傑尼斯經紀公司是在1995年10月，跟他同時被選上的還有高橋讓、米花剛史、高橋直氣等9人，但是現在都已經紛紛退出演藝圈了，他透露當初

參加選秀會時，沒有跟家人或是朋友商量，是自己思考之後做出的決定，他寄出了報名表到傑尼斯經紀公司。

他原本一心想當個足球男孩，但是沒想到隊友個個比他強，他沒多久之後就退社了，心中也開始萌發「運動不行的話，我想往能夠發揮自己才華的音樂領域發展。」的念頭，加上偶然加入音樂相關社團，讓他對於自己未來的夢想更加明確。

傑尼斯的相關人員表示，「老實說，他來參加選秀的時候，我們都很訝異，你們想想看嘛～他可是慶應的學生耶！之前從來沒有名校學生來報名，而且報名者的父母大多是自己對演藝圈也有點興趣，有人甚至會積極的拜託我們讓他的小孩出道走紅，反倒是自己來報名的人其實不多，有的話也大多是對讀書比較沒有興趣的，像櫻井翔這樣的慶應優等生成為傑尼斯偶像，真的是史無前例。而且他的爸媽極力反對他加入傑尼斯經紀公司當藝人。」

其中又以櫻井翔的爸爸反應最為激烈，父子兩人在之後的10年關係陷入僵持，他在2013年5月23日的情報綜藝節目《特選話題！》（富士電視台）中首度透露與父親的長年冷淡互動以及親子關係修復的契機。

我愛嵐

「徵選會面試的通知書不小心被爸爸看到，他當下生氣地大吼：『這是什麼？我怎麼不知道你報名的事情，不准去！』」爸爸的反應比他想像的還要激烈，他雖然有點動搖，但仍決定要繼續參加選秀會。

成為小傑尼斯之後，櫻井翔卻很少在偶像雜誌中露臉，就算經紀公司為他安排，卻總是被他推掉，原因是因為他跟學校老師約定好在國中畢業之前都不在媒體前曝光，工作人員也只好配合他。雖然慶應的校風頗為自由，但是學生至少要完成義務教育之後，才能展開演藝活動，而他第一次以傑尼斯偶像身分站上舞台，則是在歌唱節目「偶像舞台」（NHK BS2）中。「我前一天才知道要參加錄影，緊張到整晚睡不著，到了攝影棚，一切都是那麼的新鮮有趣，我心臟撲通撲通地跳不停，當時的我總覺得自己不會在演藝圈待太久，把每一件事情都當成是在製造回憶。」

「我通過選秀會後開始接受培訓，也從未怠慢課業，1999年我以『嵐』成員的身分踏入歌壇，雖然開始有所表現，不過跟爸的關係還是有點尷尬，他從未在我們的演唱會上露臉，我跟家人也顯得有些格格不入，去祖父母家中時，總是會被親戚問何時要退出傑尼斯？」得不到家人認同的他一度沮喪的認為自己可能得在

高中畢業時退出。

時光流逝來到2006年，經紀公司決定讓櫻井翔舉辦個人演唱會，就在演唱會前的某個周末，他有了機會與爸爸在客廳獨處，於是他決定提起勇氣，邀爸爸來看他的演唱會。「我要辦個唱了，也不知道這次之後會不會再有類似的機會，你可以來看我的表演嗎？」聽見兒子主動開口邀約，他的爸爸態度終於軟化，並且回說：「你都這麼說了，我就去看看吧！」這也是爸爸10年來第一次認同他的選擇，他表示自己一輩子都不會忘記那一瞬間的情景。

之後他的爸爸也不時出現在「嵐」的演唱會場，而隨著「嵐」的知名度不斷攀升，不少女公務員都會趁機到辦公室想一睹櫻井翔爸爸櫻井俊本尊的風采，更意外成為狗仔跟拍的對象，被拍到他的爸爸總是選擇平價餐館用餐，是作風相當樸實的官員。

◆傑尼斯偶像中的人氣王

櫻井翔的工作開始增加是在1996年之後，他成為綜藝節目《向前衝！大放送》（日本電視台）的演出班底，「看著（堂本）剛跟光一認真工作，絲毫不

我愛嵐

鬆懈的樣子，我學到不少，也決定做好每一件事，包括工作跟課業。」他趁著春假時跟著「V6」、「SMAP」一起到各地舉辦巡迴演唱會，冬天時則趁著到夏威夷出外景，享受旅行的樂趣。

而在小傑尼斯偶像當中，櫻井翔是人緣最好的一個，他總是在綜藝節目《愛LOVE 小傑尼斯》（東京電視台）的錄影現場，跟其他人一起玩捉迷藏或是一起看著漫畫，他也會不時逗樂周遭的人，有他在的地方就有笑聲。

綜藝節目邀約愈來愈多時，櫻井翔開始對演戲有了興趣，他也曾對學校的朋友說：「看到其他前輩演戲的樣子，我也好想嘗試演連續劇，要是真能實現，你們一定要準時收看喔！」

1997年則是他充實的一年，他與今井翼組成「翼＆翔組」，並參加音樂節目《MUSIC STATION》（朝日電視台）錄影，「真的好像在作夢一樣，之前 Kinki kids 參加演出時，今井翼擔任伴舞很活躍，我在家看了之後覺得好羨慕，沒想到我也有機會可以跟他組成小隊，出席音樂節目，真的好激動。跟他在一起真的很開心，感覺隨時都很 High。」

第三章 櫻井翔 64

至於在正式出道前就跟他感情很好的松本潤，櫻井翔這樣説：「他小我一歲，所以我一直把他當成弟弟看待，但是對方好像沒有把我當成哥哥。我們一起演出《SOUND STORY》時，有一場我舉槍射擊，大喊：『消失吧！』的鏡頭，當時我因為緊張過度，臉上的肌肉也忍不住抖個不停，跟潤一起拍戲很有趣，他其實是個很會撒嬌的弟弟。」

1997年8月29日櫻井翔加入特別公演《KYO TO KYO》演出，會場共聚集了33名關東小傑尼斯跟19位關西小傑尼斯偶像，在這場演唱會上，大野智充分發揮了存在感，最令他印象深刻的是他跟相葉雅紀、二宮和也、松本潤跟生田斗真、瀧澤秀明、今井翼一起演唱了〈Mindnight Train〉，也讓櫻井翔覺得無形中有股力量，把他們幾個人牽在一起，台下粉絲的熱烈回應，也讓他有了當歌手的實際感受。

忙著課業跟演藝活動的櫻井翔，最常掛在嘴邊的就是「好想跟小傑尼斯的成員們一起去打保齡球啊！如果有時間的話，還想跟喜歡的女生一起在晚上時去迪士尼樂園，看著煙火跟遊行享受夜晚，那時候的我也有過這種幻想喔！」

順利升上高中的他，在綜藝節目《8點了J》的《傑尼斯心情》單元中發揮綜

我愛嵐

藝感，他發現只要自己講出好笑的話，下一次錄影時，發言的機率就會變多，當時他體會到機會要靠自己掌握，得到機會後則要充分發揮，才有可能出線。

對工作愈來愈有野心的他，一找到空檔就會看著錄影帶，研究各種舞蹈並且跟著跳，他也會跟松本潤、今井翼、小原裕貴等人討論彼此在工作上遇到的煩惱，其中跟他感情最好的小原裕貴，現在已經退出演藝圈，在知名廣告公司工作，不過跟櫻井翔的友情依舊，兩人仍保持聯絡。「我跟裕貴會談很嚴肅的話題，也會在練習時糾正彼此的動作，他真的很努力，想的也很多，而且人脈也很廣，可以讓我打從內心尊敬的朋友，大概只有他一個了。」

而外表溫和的櫻井翔，在小傑尼斯時代還有一個綽號叫做「3秒抓狂」，不少後輩都很害怕他，但是瘋狂懼高的性格又讓他在師弟們面前顯得有點「落漆」，服裝品味也經常遭「嵐」的其他成員調侃，但他毫不隱藏，歌迷笑稱，看似完美的他，有點弱點反而更有魅力。他也坦言刻意板起臉孔，是要讓師弟們在表演更有緊張感，而不是真的要對他們發怒。

◆無法取代的櫻井式舞蹈與 Rap

成長期來得比較晚的櫻井翔，國小 6 年級時只有 139 公分，爸媽也很擔心，曾帶著他到醫院接受檢查，他剛加入傑尼斯經紀公司之後，有人會叫他「小豆子」或是「小米」，讓他一度很擔心自己再也長不高，不過幸好到了 18 歲左右，他突然抽高到 170 公分上下，現在可是「嵐」成員中第 3 高的成員呢！

另外，在學校考試前一個月，他總是會暫停活動專心準備，考完試後又開始接通告，在傑尼斯偶像中是特別的存在。他透露，偶爾會聽到有人在背後說他也沒幹嘛都在玩、性格又很跩，讓他聽了很不甘心，所以就算發高燒也絕對不向學校請假。

爸媽為了讓他跟上課業，不過學業、工作兩頭燒的他，跟家教獨處時總是睏到眼皮睜不開，家教見狀總是會默默離開房間，讓他小睡 15 分鐘再繼續上課，家教的體貼行徑，讓他到現在還是很難忘。

偶爾結束考試，回到工作崗位，會發現師弟代替他站上舞台，讓他有了危機感，

我愛嵐

決心努力培養無法被取代的能力，那便是舞蹈，他在學校時會拉著同學，把教室的玻璃窗擦到能夠反射出影子的程度，然後站在玻璃窗前練舞，他說：「當時的我除了舞蹈以外，沒有其他可以贏過別人的武器了。」即使課業跟演藝事業並行的壓力，讓他累到晚上常一個人躲起來大哭，他仍堅持了下來，至於為何要如此拚命？他說：

「在我從小被灌輸的觀念裡，上大學是天經地義的事情，自然也就沒有為了工作，放棄繼續升學這個選項。」

除了舞蹈以外，櫻井翔的 Rap 功力也是有目共睹，他在出道單曲〈A・RA・SHI〉中就展露了 Rap，當時不少人以為只是偶像玩票性地應歌曲節奏隨意唱唱，但是隨著音樂作品的推出，尤其是到了〈a Day in Our Life〉一曲時，不少樂評人也開始發現櫻井翔是認真在琢磨 Rap 這一音樂領域，或許跟他的求學背景有關，他所寫的歌詞不同於一般帶點粗暴或是批判性的 Rap，而是散發出獨特的文學氣質，讓整首歌曲的世界觀更加清楚明確，因此他所寫的 Rap 歌詞被稱為「Sakku Rap」，也等於是認證了他的創作功力。他也曾在歌詞中自稱是「溫室的雜草」、「貪婪的嫩葉」，即使出道多年仍不斷在變化成長，吸取更多經驗值。

在創作上有自己堅持的他也不喜歡接受特別待遇，一直不習慣在連續劇拍攝現

場，只有自己有專屬休息椅或是避寒外套，不懂明明對戲的演員跟他年紀差不多，大家都是工作夥伴，為何總是有差別待遇，他跟經紀人聊了之後，經紀人反過來告訴他，是因為擔心他萬一生病，會給更多劇組人員添麻煩才這樣做，並且要他學會懂得開口麻煩別人。

◆坐上主播台的傑尼斯偶像不能漏氣

繼承了師兄們「認真魂」的櫻井翔，不管跳舞或是參加綜藝節目演出，都能很快抓到訣竅，而在2006年，他接下更大的挑戰，他坐上新聞節目《NEWS ZERO》（日本電視台）的主播台，跟前財務官員村尾信尚搭檔負責周一的新聞播報，他也頻頻走出攝影棚，訪問運動選手，暢談人生觀與煩惱，訪問時不時發揮細心、溫厚的一面，不僅贏得觀眾認同，接受過他訪問的人，之後大多跟他成了好朋友，私下也常相約聚餐，其中最具代表性的就是目前活躍於美國職棒的田中大將以及奧運金牌游泳選手北島康介。

坐上主播台之後，相關的新聞採訪工作邀約也隨之而來，他在2007年擔任

我愛嵐

選情分析特別節目的解說員，2008年之後，連續3次參與北京、溫哥華、倫敦等地的奧運賽事，體育播報也難不倒他。

節目工作人員透露，每次採訪前，櫻井翔都會先看過受訪者歷年來所有的書面與影像資料，總是可以看到他在坐車或是等待錄影時，手上拿著貼滿標籤的厚厚資料，但是一到攝影棚或是採訪現場，他就會把那些資料丟一旁，將精神集中在跟受訪者互動上，他總是有辦法問出受訪者不為人知的一面，也豐富了節目內容。

總是冷靜看待自己的櫻井翔曾經為了採訪北京奧運，好幾天熬夜研讀資料，他認為事先功課沒做好，會顯露在訪問過程中，因為播報員不是他的主業，因此他得比別人花上更多時間準備，「在眾多經驗老到的採訪記者跟製作人面前，我簡直就是個門外漢，但是我能夠以觀眾的角度來問出許多一般記者可能不會去細問的事情，切出不同角度的訪問內容。」

「說真的，到現在我還是不知道自己到底適不適合主持新聞節目，但是我擁有「傑尼斯偶像」、「嵐的成員」這些頭銜，或許會有人因為我的出現而開始對時事、政治產生興趣。之前聽到有小女生表示，雖然她還未成年，沒有投票權，但是看過

第三章 櫻井翔

「我播報的新聞之後，她也開始對投票程序感興趣，跟著媽媽到了投票所去參觀體驗，這真的令人開心也感到興奮，我想這就是我出現在新聞節目中的意義。」

◆形象多變的「演員」櫻井翔

而在演員領域裡，櫻井翔也是全力以赴，他以演員身分受到矚目是從2002年的《木更津貓眼》系列中的「斑比」一角開始，之後他除了在2005年改編真人真事的特別日劇《熱血校園特別篇》中，飾演自由民主黨參議員義家弘介以外，其他多飾演溫柔纖細的大男孩角色，不過到了2009年他在《電視審判秀》中詮釋專門揭發他人罪行的益智節目主持人，隔年則在《代書萬萬歲！》裡化身有強烈正義感的熱血助理代書，與女星堀北真希攜手合作，拓寬了他的戲路。

在電影作品方面，櫻井翔透露，他每接到一部主演邀約，內心就會很猶豫，深怕自己無法駕馭角色，會壞了票房，克服壓力後接下的作品便是由三池崇史執導、改編自人氣動漫作品，製作經費高達20億日幣的《正義雙俠》，他在片中變身英雄，與邪惡的「骷髏黨」展開無止盡的對抗，結果電影上映後，第2週觀影人數就突破

我愛嵐

120萬人，第6周累積人數達250萬人，票房來到30億日幣大關，寫下漂亮成績單，也讓他更有了挑戰的自信。

2011年的《神的病歷簿》也考驗櫻井翔的演技，他在片中飾演的是個性格溫厚內斂的醫生「栗原一止」，是個自願到偏遠地區行醫的內科醫師，與宮崎葵飾演的賢內助過著平淡卻幸福的生活。

不像其他角色有鮮明的性格跟情緒起伏，在拍攝《神的病歷簿》時，光是演戲時講話的聲調就讓櫻井翔苦惱好久，所以聽到電影要開拍續集時，他也有點猶豫，怕自己找不回當初的感覺，沒想到一進到劇組，看到宮崎葵等熟悉的演員跟工作人員，他自然地就融入了角色當中。「雖然拍續集前有點擔心，但是拍完之後，我已經在期待第3集開拍的邀約了，因為以觀眾角度來看，我也很好奇一止當上爸爸之後的轉變。」

而提起影響自己最深的演員，櫻井翔第一個脫口而出的是宮澤理惠，他曾跟宮澤理惠一起演出特別劇集《黑板》，之後又一起合作了電影版《推理要在晚餐後》，他崇拜地說：「跟理惠小姐合作真的很開心，在拍攝現場時，她總是到處跟工作人

員聊天，讓拍戲氣氛變得很輕鬆，我們都叫她『愉快的理惠小姐』，但是看過電影成品之後，該怎麼說呢？存在感真的不是蓋的！讓我忍不住驚呼『好會演～不愧是理惠小姐！』」

「值得一提的是，我在拍《家族遊戲》期間，好幾次因為落落長的台詞而傷神，感到疲憊，那時剛好看到理惠小姐緊急替代住院的天海祐希小姐演出舞台劇的新聞，再度覺得她真的是令人尊敬的演員，也很有決斷力，相較之下，我手上的2、3頁台詞根本不算什麼，從她身上得到了勇氣之後，我忍不住在舞台劇最後一天，送了花籃到公演現場，紙卡上則是寫著『這部作品跟我毫無關係，但是我真的很想跟妳說聲謝謝，請妳務必收下我的心意。』，現在想有點可笑，不過那真的是我當下的心情。可以跟她演戲很榮幸，是給了我很多正面刺激的前輩演員。」

從《木更津貓眼》到《家族遊戲》，櫻井翔踏實地拓展著自己的演技之路，不疾不徐，也格外珍惜演出機會，他笑稱，每一部作品對他來說都很重要，雖然他不是完美地掌握了所有的角色，但是一步步地去嘗試，慢慢地累積演技經驗也是很重要的事情，在這過程中，他遇到了許多給他力量向前的前輩演員，也遇到了願意給他挑戰自我機會並給予指導的導演，「沒有這些日劇跟電影作品，就沒有演員櫻井

73 我愛嵐

翔，我的挑戰還在繼續。」他是這麼說的。

◆導演心中的櫻井翔 Part1～電影版《推理要在晚餐後》／土方政人

土方政人跟櫻井翔第一次見面是在《推理要在晚餐後》的拍攝現場，那時櫻井給土方導演的第一印象是個爽朗青年，脾氣很好沒有架子還帶點斯文氣質，就像平時在綜藝節目裡的他，螢幕形象跟私底下的模樣沒有差別。

不過這樣的櫻井卻必須在劇中飾演毒舌的執事（管家），陪伴在職業是刑警的大小姐身邊，在討論角色造型階段，大家都覺得過往很多作品裡出現的執事，都是戴著眼鏡，如果這次也一樣讓櫻井戴眼鏡，感覺絲毫沒有新鮮感，幾經猶豫後，還是決定讓他戴著眼鏡，因為他摘下眼鏡時的眼神真的很帥氣，也能成為劇情的轉折點。

演技方面，土方導演特別要求他仔細使用敬語，不過這對平常就很有禮貌的櫻井翔來說是輕而易舉，另外，導演還發現他私底下走路有些駝背，所以告訴他：「當

個好執事經常要抬頭挺胸，姿勢跟態度很重要。」除了這兩點以外，在演技上導演就沒有多做指示，讓他自由發揮。

讓土方導演最佩服的是劇中櫻井翔飾演的影山有許多說明犯案手法的台詞，這些台詞都是沒有情感的，所謂的沒有情感就是它不是隨著角色的情緒起伏，必須流暢無阻地一口氣說出，他每次都把台詞背得很完美，導演感嘆地表示，「真無法想像行程這麼忙碌的偶像，是怎麼記住這些台詞的？」

《推理要在晚餐後》電影版也是土方政人首度執導的大銀幕作品，他透露一開始就把場景設在豪華遊輪上，櫻井翔飾演的影山一角，在片中遇上了史無前例的難解謎題，他對著北川景子飾演的麗子吐露情感的一幕也是全片的最大看頭。

拍攝過程中，導演印象最深刻的是整部電影作品基本上都在豪華遊輪上取景，櫻井翔經常為了趕其他活動跟通告，坐著小船往返海上跟陸地，有一次他搭乘的小船意外故障，他也因此在海上漂流了好一會兒，幸好最後平安抵達，也沒有延誤到拍攝進度。

◆導演心中的櫻井翔 Part2 ～連續劇《家族遊戲》／佐藤祐市

《家族遊戲》過去曾好幾次被翻拍，接到拍攝邀約時，第一個浮現的念頭是，現在的價值觀跟背景已經跟過往不一樣，必須拍出符合時勢的作品，架構跟劇本也沿著這個要旨很快地就完成了，不過劇中有許多辛辣的台詞跟情節，佐藤導演認為「吉本荒野」這個謎樣的家庭教師角色，對櫻井翔來說應該是很大的冒險。

劇中櫻井翔他必須顛覆過往的形象，在劇中對著飾演學生的童星浦上晟周狠呼巴掌，還抓他撞牆，最終更教唆其他同學用電擊棒狠電浦上晟周，實行恐怖教育，這跟總是笑臉迎人，還曾當選「理想教師」冠軍的櫻井翔，相差十萬八千里。連跟他對戲的童星浦上晟周都嚇得直說：「櫻井哥演得好真實，跟他對戲真的好恐怖！」

不過遇到這種情形，通常大家都會很慌張不知所措，但是他一到現場卻是笑容滿面地笑說：「好有趣喔！坐在漂流的船上，讓人有活著的感覺耶！」原來他平時就很喜歡驚險刺激的事情，旅行也都是一個人背著背包就出發，導演這才知道他斯文的外表下也有大膽冒險的一面。

導演笑稱，不過這2個人私底下感情還是很好啦！劇裡櫻井翔總是把浦上晟周「壓得死死」，但聽說在拍戲空檔，他們聚在一起玩格鬥系的電玩遊戲時，櫻井翔輸得很徹底。

導演也大誇櫻井翔比他想像的更勇於挑戰，劇組工作也受到鼓舞，從音樂到影像設計等相關工作人員也都卯起勁來工作，不斷提出許多新穎的創意，希望拍出好作品。雖然劇情有些嚴肅，不過拍攝現場氣氛相當愉快，大家都和樂融融，櫻井翔是最大功臣，他也會不時提出自己的想法，覺得工作人員講話時的語氣或是朋友大笑時的聲調有趣的他，會隨興模仿並融入演技當中。

佐藤導演跟櫻井翔曾經在特別劇集《最後的約定》合作，當時「嵐」5位成員都參與演出，那時候就覺得他是個很認真的人，以「樹木」來比喻的話，他就像是一棵站得直挺挺的樹，而松本就像有很多彎折的樹，大野則像是一顆會開出很多不可思議花朵的謎樣樹木。

這次透過《家族遊戲》這部日劇，佐藤導演覺得櫻井翔這棵直挺挺的樹，樹幹變得更粗壯了，拍攝過程中，他總是能很快就理解工作人員提出的建議，機靈地變

我愛嵐

換著各種語氣跟演技方法，試出最符合情境的表現。「要如何詮釋才能讓觀眾隨著角色生氣、哭泣，甚至有被背叛的感覺？」在拍攝的幾個月裡，他腦子裡想的好像都是這些事情。

佐藤導演充滿期待地表示，櫻井翔現在正處在對演技有許多挑戰欲望的時期，以「嵐」成員的身分活動時，他是個偶像歌手，坐在主播台上時他就是個頭腦清晰的播報員，作為演員，他也不惜形象地想去嘗試更多不同的角色，正好在這個時機點上遇見《家族遊戲》，對他應該是一個轉捩點。他曾說：「我覺得吉本這個角色，對我往後的演技有很大的幫助。」讓導演聽了有點感動，也希望這部戲可以成為他的代表作之一。

嵐

第四章
相葉雅紀

★天真浪漫，嵐的最終兵器★

相葉雅紀
Aiba Masaki

暱　　稱：Aiba

代表色：綠色

生　　日：1982 年 12 月 24 日

出身地：千葉縣千葉市花見川區

學　　歷：東海大學附屬望星高中畢業

血　　型：AB 型

身　　高：176 公分

體　　重：53 公斤

◆ 個人經歷：

1996年8月15日／加入傑尼斯事務所。

1999年11月3日／以單曲〈A‧RA‧SHI〉一曲正式在歌壇出道。

2001年10月5日／個人廣播節目《相葉雅紀的RECOMEN！ARASHI REMIX》

2002年3月／過度練習薩克斯風導致氣胸入院。

2004年／以個人名義，加入綜藝節目《志村動物園》主持班底。

2005年9月6日／首度主演舞台劇《燕子所在的車站》。

2009年10月／首度主演連續劇《我的女孩》。

2010年5月／主演舞台劇《與妳的上千夢想》。

2011年2月／主演連續劇《王牌酒保》

6月／為節目紀錄片《21人的羈絆～震災6年級生與老師共度的日子～》擔當旁白。

12月21日／友情演出二宮和也主演日劇《飛特族、買個家》。

6月28日／再度因氣胸入院，7月4日出院。

10月／被選為最適合穿牛仔褲男星，獲得「日本 Best Jeanist」獎

2012年／為紀錄片電影《日本列島》擔當旁白，並來台宣傳。

第四章 相葉雅紀

82

2012年4月／主演連續劇《三毛貓福爾摩斯的推理》。

2013年1月／主演連續劇《最後希望》，扮演醫生。

4月／接下個人冠名綜藝節目《相葉愛學習》。

2014年／首次主演電影《MIRACLE 魔近通訊君之戀與魔法》，與韓星韓孝珠合作。

2015年／主演連續劇《歡迎來我家》

83 我愛嵐

◆中華餐廳兒子，離家打拼靠寵物療癒

總是能不經意說出無厘頭的話，讓氣氛變得歡樂，是相葉雅紀最大的武器，有點異於常人的想法，也正是他與眾不同的地方。「成員之間溫馨友好的情感氛圍是『嵐』最大的魅力，相葉親切爽朗的笑容加上不在乎形象的表演精神，療癒了不少粉絲的心。」

在嵐走紅之後，所有媒體幾乎都是這樣評價他的，他自己則是笑說：「我常被說長得很像會在商店街晃來晃去的鄰家大哥，或是每個班上都會有的愛搞笑少年，我的確是很喜歡惡搞，但應該不算是無可救藥的笨蛋啦！而且我身邊也幾乎都是跟我一樣的人，哈！」

1982年12月24日耶誕夜出生的相葉雅紀，在血型都是A型的嵐成員中，他是唯一一位AB型的成員，老家在千葉縣千葉市的花見川區，坐JR總武線從新宿出發到幕張本鄉站約1小時的車程，因為幕張新都心的開發，使得這一帶也比以往更加熱鬧，不少歌迷都知道，相葉家的餐廳就開在離車站約5分鐘路程的地方，是一家中華料理餐廳，名叫「桂花樓」，店面與其說是中華料理餐廳，更像是喫茶店，一

第四章 相葉雅紀

踏進去不會給人充滿油膩的感覺。

相葉雅紀的爸爸掌廚，媽媽負責結帳以及外場服務，他的弟弟則是會幫忙做甜點，偶爾也會露臉替客人點餐，客人可以在店裡買到相葉的限定專屬鑰匙圈以及T恤，因此總是有粉絲聞風而來，讓原本生意就很不錯的店面更加興盛了。

相葉表示，因為自己很早就加入傑尼斯經紀公司並離家一個人住，因此比較少幫忙家裡的事情，弟弟也接下家中餐廳，讓他無後顧之憂，他最近有空回到家，就會跟著爸爸包餃子或是學作菜，他才知道原來每一道菜都不簡單，因為光是餃子的摺痕就讓他忙了好久。

相葉國小時受到爸爸影響迷上棒球，是巨人隊的忠實粉絲，國小3年級時加入棒球隊「幕張昆陽俱樂部」，不過之後受到人氣漫畫《灌籃高手》的影響，國中時變心加入籃球隊，半年後擔任防守。

而相葉從小就是在被動物包圍的環境下長大，2隻約克夏、烏龜、兔子，加上大白熊犬等等，家裡總是像是小型動物園般熱鬧，因此當他外出獨自生活時，他養

我愛嵐

了1隻眼鏡猴，並取名做「大小姐」，但是因為工作太忙無法照顧得很周到，所以最後他把大小姐帶回老家請家人代為照顧。2010年時改養比較好照料的六角恐龍（墨西哥鈍口螈）。

「牠好像是夜行性動物，所以我中午出門工作時，牠總是在正方形的水族箱角落裡倒頭大睡，我把牠當家人習慣跟他說：『我出門囉！』然後當我晚上回到家，牠還是用一樣的姿勢睡著，每當這時候我總會有點擔心，敲敲水族箱問他：『你還活著嗎？』牠聽到之後就會動動雙腳，很可愛呢！」也因為牠總是窩在角落裡，所以相葉把牠取名叫「角吉」。

相葉雅紀會如此喜歡動物，似乎跟他的成長背景有所關係，因為他的爸媽經營中華餐館，在他懂事時就一直忙著工作，他跟弟弟經常被寄養在祖父母家中，「我從小就被寄養祖父母家中，爸媽很少在身邊，說不孤單的話大概是謊話，現在想想我好像從那時候開始就喜歡笑臉迎人，可能是為了掩飾寂寞吧！比起因為開心而笑，我總覺得只要自己掛著笑臉，自然就會有好事發生，所以下意識地要自己保持微笑。」

◆與嵐成員攜手爬上頂端，找到自己的定位

在一起相處15年，成員之間難免會有一些待遇落差或是不合的傳言出現，但是唯獨嵐從未出現過類似傳言，5人之間沒有一點隔閡與距離感，台上台下也總是玩在一起，累積出無可取代的深厚情感，不管成員在哪裡，個人主演作品如何受到歡迎，他們總是不忘說自己是嵐的相葉雅紀、嵐的櫻井翔，他們是個人也是一體。

而相葉雅紀在這個溫暖歡樂的團隊裡，靠著與眾不同的想法，擁有強烈的個人色彩，比如說，他在有機會參與節目企劃製作後，在他們主持的深夜綜藝《Ｄ的嵐》特別節目《驚訝的嵐！世紀實驗 學者也無法預測》中，他就發揮獨特的觀點，跟成員們身體力行，親身去挑戰各種令他覺得好奇，但實則有些莫名其妙的的實驗，節目從2006年開始不定期製播，一開始只有11.3％的平均收視，但是到了2009年11月播出的第6期，平均收視攀升至23.5％，而且這還是3小時特別節目，代表觀眾在節目播出之後都沒有轉台。

相葉雅紀不僅可以想出吸引觀眾的節目內容，他還很會說出一些讓人摸不著頭緒的「迷言」，像是「濕毛巾有一半以上的成分是溫柔。」、「國外的熱狗，不知

我愛嵐

道為什麼看來特別可口誘人。」等等，聽見當下會滿頭問號，但仔細想想好像又沒錯，忍不住會心一笑。

而說起自己的出道，相葉也不改搞笑口問說：「社長找我到辦公室，然後問我有沒有護照？我回說：『有！』他聽了之後就叫我跟其他成員一起到夏威夷，然後就這樣出道了。」

相葉進一步表示，自已可以成為嵐的一員是「3個偶然串起的奇蹟」，離現在約15年前，當時還在讀高2的他，在家中看電視時，接到了一通改變命運的電話，打來的是傑尼斯經紀公司的社長，他劈頭就問：「You 有護照嗎？」還搞不清狀況的相葉想都沒想就回說：「有！」，社長聽見後對他說：「你去夏威夷吧！」

相葉回憶表示，他還記得那一天本來跟朋友約好要一起出去玩，但是因為朋友身體不舒服，他也只好提早回家，要是他沒有回家的話，可能就會漏接社長打來的電話了。而很少出國旅遊的相葉會有護照則是因為他曾跟著偶像雜誌出國拍照，讓他覺得好幸運，視護照為第2個奇蹟。

第四章 相葉雅紀

第3個奇蹟則是他的姓氏「相葉」，不少粉絲應該都知道他是最晚被選進嵐當中的成員，據説，傑尼斯經紀公司的社長決定組5人組合後，很快就選出4位成員大野智、櫻井翔、二宮和也、松本潤，但是最後一個他卻遲遲無法選出。

在煩惱許久之後，傑尼斯社長要工作人員把幾位預備人選的資料依50音序排列拿給他看，最後他選了第一個出現，姓氏為「A」開頭的相葉雅紀，因為社長認為要能排在名單中第1個也是運氣，認為他是天生帶有好運的人。

◆ 與志村動物園的相遇

傑尼斯經紀公司或許是看出相葉雅紀的搞笑暖男魅力，2004年開始安排他加入動物綜藝秀《志村動物園》的主持班底，節目日後也成為他的主持代表作。他在剛加入主持時，很少有單獨參加錄影的經驗，也不知道要如何跟嵐以外的成員互動，幸好前輩志村健在一旁給了他許多建議，他也漸漸懂得如何在節目中展現自己最真的一面。

89

我愛嵐

相葉雅紀與志村健的師徒情誼也從《志村動物園》開始，在某次的節目工作人員聚會上，相葉雅紀坐在志村健身旁，但他因為太緊張而忍不住頻喝酒緩解，最後卻是醉倒在志村健的膝蓋上呼呼大睡。志村健在演藝圈資歷超過40年，可說是最有份量的主持人，但是相葉竟然喝醉後就睡在他膝蓋上，旁人看來或許有些沒禮貌，但是志村健卻因為這次的聚會，覺得他是很可愛沒心機的小夥子，之後把他當自己徒弟般疼愛有加，不時約他一起吃飯，或是帶著他一起去打高爾夫球。

「志村先生跟我說：『綜藝節目每一集都是獨立的一部作品，不管表現的好、壞全都會回報在自己身上，只被動地照著製作單位的腳本來走，觀眾不買單，反應也不佳時，如果不檢討自己做出改變，把一切都怪在製作單位身上，那麼你就沒戲唱了，我希望你可以主動提出意見，一起讓節目變得更好。』聽完他的一番話語，我也想了很多，覺得有點無趣的單元，我就會直接說出來，跟製作人討論該如何能修正，才能讓內容變得更有趣，經過幾次往來的互動後，我覺得自己學到很多，也更能掌握節目氛圍，綜藝節目真的不是玩玩而已呢！」

◆出國挑戰猛獸，為動物2度單獨來台

節目中，相葉雅紀以實習動物飼養員的身分，到各處的動物園出外景，冒險與許多野生動物互動，幾度都差點被老虎抓或是再晚幾步就遭大象踩踏，更被袋鼠踢到雙臂瘀青、被長頸鹿踹到鼻子等，一點也不輕鬆。他也自嘲地說說：「一開始真的很害怕，到了最後好像已經都麻痺了，不知道什麼叫恐懼。」不過讓他鼓起勇氣完成錄影的動力則是工作人員，「每出一次外景，就得動員許多幕後工作人員，在錄影現場看到大陣仗的工作人員，我就覺得如果自己在這裡退縮了，這些人就等於白做工了，想到這裡腳步就會不自覺的往前了。」

他的實習地點不僅止於日本，2004年時他還曾來台取景，先是到六福村體驗當白犀牛的保育員，之後還轉往麻豆鱷魚王，為重達七百五十公斤的鱷魚洗澡，讓他邊洗邊冒冷汗，他所到之處也引來粉絲瘋狂追逐，除了台灣以外，他也曾到訪非洲、菲律賓等地，外國導遊看到他與猛獸們互動的模樣，都覺得不可思議，忍不住吐出「Very Dangerous」（很危險）跟「Skull」（頭蓋骨）等英文單字。

相葉雅紀也把在綜藝節目學來的經驗運用在其他地方，他單獨演出日劇或是舞

我愛嵐

◆舞台劇磨練經驗，演技再升級

台劇時，只要有覺得需要改進的地方，他就會主動提出質疑，然後跟現場的負責人進行討論，因為他認為與其抱著存疑工作，不如當場講清楚會比較好，自己有需要改進的地方，他也會立即改正。這樣謙虛又熱情投入工作的態度，讓他受到許多節目製作人的青睞，擁有著他人無法取代的存在感。

相葉雅紀在《志村動物園》中的愛動物暖男形象深植人心，也因此獲邀為紀錄片《日本列島》配音，他在2012年也為了宣傳電影再度單獨造訪台灣，他還到了國小跟小朋友一起看試片並互動聊動物，讓他留下深刻印象，笑稱有當老師的感覺，「很開心可以讓台灣的小朋友們透過作品更加認識日本，他們看到目不轉睛的模樣真的好可愛。」而此行他還有一個重要任務就是向台灣表達謝意，感謝台灣人民在東日本大地震時，即刻伸出援手，幫助日本度過難關。

在以嵐成員身分出道以後，相葉雅紀一共演出過4部舞台劇，包括《燕子所在的車站》《忘不了的人》《綠色手指》《與妳的上千夢想》等，值得一提的是全都

第四章 相葉雅紀

由宮田慶子包辦舞台編導，他透露宮田對他而言就像是媽媽一樣的存在。之後宮田因為才華以及工作能力受到肯定，成為新國立劇場舞台劇部門的藝術總監。

而相葉雅紀演出的連續劇也經常與朝日電視台的製作人中川慎子合作，並由嵐所屬唱片公司「J Storm」負責企劃，感覺相葉雅紀是在經紀公司周全的保護下挑選作品，連帶使得他受到質疑能演出日劇只是因為經紀公司夠大。

相葉雅紀在小傑尼斯時代就演出過舞台劇以及日劇跟電影，頗受器重，但是外看來樂天的他，真實性格其實比誰都想得比較多，心思也細膩，只要加入新劇組環境一變，他就得花上一些時間適應，也顯得比較吃虧。

不過他也努力一步一步從舞台劇吸取經驗，因為舞台劇必須一氣呵成，無法重來，演出日期也無法變更，所以彩排期間大家都是繃緊神經，他苦笑稱，他緊張到無法享受舞台的氛圍，被編導宮田指責後，他一個人悶著想很多，他雖然笑著說：「太認真思考，想到都快缺氧了。」事後才坦言他其實是因為太氣自己而忍不住偷偷落淚。

◆最終兵器登場，積極挑戰日劇與首度主演電影

在嵐成軍10年後，他們已經完成日本5大巨蛋巡迴演唱會以及第2次的亞洲巡迴演唱會，其他成員包括二宮和也、櫻井翔、松本潤都已經演出代表作，大野智則舉辦個人藝術展，各自有所發揮，唯獨相葉雅紀的存在感顯得有些薄弱，工作人員為他打氣，並稱他是「最終兵器」，據悉他得知自己將主演首部連續劇《我的女孩》時，他正跟經紀公司的工作人員在吃午餐，經紀人接到電話之後，高呼：「我們家

相葉雅紀還透露，在《燕子所在的車站》公演開幕之前，他一度很討厭到彩排室，因為他覺得自己無法達到編導的要求，愧對其他演員，因為他沒有接受過太多演技訓練，不懂如何穿插演出技巧，只能靠著自己的感覺邊演邊摸索，他那時候腦子裡想的都是該如何回報大家的期待。「因為我發現其他演員總是會不時伸出援手幫我完成演技，也教會我許多事情，我一直在想要如何回報他們，最後想到的是我應該努力自己達到演技目標，盡量減少他們的麻煩，所以之後就很努力投入彩排。」

直到演出《與妳的上千夢想》時，跟他合作多次的演員告訴他說：「你現在不會動不動就哭了，演技也變成熟了呢！」讓他聽了之後內心激動不已。

第四章 相葉雅紀

的最終兵器終於要主演日劇囉！」在場的人聽了之後都替他感到開心，忍不住拍手叫好。

相葉雅紀在《我的女孩》中飾演與突然出現的5歲女兒過起同居生活的好青年「笠間正宗」，他雖然知道小孩是分手的女友跟其他人所生下，但是仍溫柔的照顧她，充分展現他暖男的一面。

2011年2月他接下另一部改編自同名漫畫的主演日劇《王牌酒保》，雖然是在深夜時段播出，但是收視率卻超過10％，相葉雅紀在劇中飾演透過雞尾酒療癒傷心客人的調酒師佐佐倉溜，「這次的角色雖然總是表現得很開朗，但其實他有一段深埋在內心不為人知的故事。」這跟相葉自身的形象也有些許重疊，雖然出道之後並非一路平順，但是他認為偶像不能讓歌迷看見自己失落的一面，因此總是笑得比誰都開心，帶給大家歡樂。

相葉雅紀也為戲勤學雞尾酒，但是學了一段時間，他發現每次試作，大家都不太捧場，他還被虧：「調酒時的架式真的很帥氣又像職業達人，但味道有點⋯⋯」讓他哭笑不得。

我愛嵐

不僅在日劇開始有愈來愈多的主演機會，相葉雅紀也接下出道15年來的第1部主演電影《MIRACLE 魔近通訊君之戀與魔法》，作品改編自中村航的同名小說，他在片中飾演渴望成為漫畫家，不愛與人爭論的溫柔男「阿光」，但是卻擁有不為人知的另外一面，他每到晚上就會化身為「魔近君」，到處派送充滿諷刺的漫畫「魔近通訊」。

片中榮倉奈奈飾演相葉雅紀的青梅竹馬「杏奈」，對他一往情深，從小就暗戀著他，但是相葉的角色卻對照明設計帥「素妍」（韓孝珠飾）一見鍾情，但是素妍卻難忘初戀情人「北山」（生田斗真飾），4人交錯的愛戀思緒，將在耶誕夜發生奇蹟。執導作品的是曾與相葉雅紀合作過電影《黃色眼淚》的犬童一心，另外這也是生田斗真和相葉雅紀繼1997年的舞台劇《Stand by Me》之後再度同台飆戲。

相葉雅紀表示，他的生日就在耶誕夜，因此可以受邀演出這部電影，加上這次是再次與犬童一心合作，令他感到相當興奮，作品充滿奇幻色彩又以耶誕夜為主題，片中還將不時加入動畫特效，能帶給人溫暖夢幻感受。導演犬童一心則笑說：「他覺得相葉雅紀的燦爛笑容搭上歌手山下達郎的名曲〈耶誕夜〉，就能讓一切的不可

第四章 相葉雅紀

96

◆相葉雅紀的名言（迷言）集

▼「我只要找到機會就想耍帥，但是每次都撐不了3分鐘。」

嵐在成為當紅國民偶像之前，歷經了許多，也與很多演藝圈業界人士有過接觸，最令相葉雅紀印象深刻的是，在他們低潮時，那些正眼都不看他們一眼的高層人員，在他們走紅之後態度卻180度大轉變，他跟其他成員都在心中默默發誓自己以後絕不會成為如此勢利的大人，並時刻提醒自己勿忘初心。

不過隨著人氣的走紅跟年紀增長，剛進演藝圈時被當小弟弟的相葉，開始發現周遭工作人員有些年紀都比他小，因此相葉只要找到機會就想展現自己的大哥風範跟帥氣的一面，只是每次都裝不到3分鐘就破功，發現時自己已經跟工作人員打成一片了。相葉真的是想太多，幹嘛勉強自己耍帥，親切的鄰家大哥也很受歡迎啦！

能化為可能。」

97

我愛嵐

▼「藤森提議選毛豆，真是選對了！」

2013年4月22日相葉雅紀參加綜藝節目「放膽來試吧！」中的人氣單元「10在不讓你回家」，順利的達成大滿貫，成為節目開播以來第2個猜出全部答案的男星，當下歡喜不已的相葉，沒有把功勞全攬在自己身上，而是歸功其他跟他一起參加節目的諧星，謙虛的性格表露無遺。

參加「10在不讓你回家」單元的來賓，必須猜出餐廳店家的前10大熱門料理並進行試吃，全部猜出來之後才能結束錄影回家，而且不管是再大牌的藝人參加，製作單位也不會給任何提示與腳本，曾經有人錄影超過11個小時，在猜出10大人氣料理前，吃了超過40樣的餐點，打破綜藝節目紀錄。

看過許多藝人挑戰的製作單位工作人員大讚相葉雅紀是天生的藝人，第六感強烈還有絕對好運，當天錄影是必須猜出某家連鎖便利超商的10大熱賣餐點，他一出手就選了第9名的炸雞，最後在他順利選出最難猜的第3名餐點後，在場的諧星們

都大讚他有夠厲害，不愧是明星，他也順著氣氛搞笑說：「拜託！我可是相葉雅紀耶！」

不過隨後相葉雅紀立刻對著諧星藤森慎吾說：「藤森提議選毛豆，真的是選對了！真的很猛。」他似乎不希望大家的焦點都集中在自己身上，因此刻意提及此事，低調不搶功的態度，反而令在場人員留下深刻印象。

▼「別看我這樣，我對外國的文化跟生活可是很有興趣的，從以前就很想跟外國人有更多接觸，只是沒想到我現在接觸的對象大多是動物。（笑）」

受到啟蒙老師志村健鼓勵，相葉雅紀曾經對外宣告自己想成為國際巨星，不過她到現在還是常被誤以為他有「外語恐懼症」，其實他每次只要出國，就算語言不通，也會努力用各種方法跟外國人拉近距離，比誰都積極呢！

經過2006年的「FIRST CONCERT」、2008年的「Arashi marks ARASHI AROUND ASIA」2次亞洲巡迴演唱之後，相葉雅紀就經常把「為什麼我們不去國外

99

我愛嵐

取景呢？」掛在嘴邊，對前進海外的企圖心，一點也不輸櫻井翔喔！

他還透露，其實在亞洲巡迴演唱會時，他都曾晚上偷偷跑出飯店，跟著當地的朋友一起享受夜晚的美好。還自豪地表示，他曾為了「世界體操」賽事出國採訪，當時知道了不少好玩的地方。

相葉雅紀雖然現在已經是各家電視台的連續劇男主角人選，但是在亞洲巡迴演唱會當時，他連接部深夜日劇，粉絲都會狂喜歡呼，在演員資歷上，他跟大野智都處於實力尚未被發掘的狀態。

因此相葉雅紀曾苦惱地找志村健商量，得到的建議就是「找出屬於你自己，別人無可取代的東西。如果沒有獨一無二的特長，那你只是在沾其他成員的光而已。」、「在人氣達到頂峰時，就要有警覺性了，等到從頂點摔下來時才開始思考就太晚了。」

志村健的每一句話都深深地刺進相葉雅紀心中，想了許久之後，他表示想成為嵐裡頭的「海外代表」。「別看我這樣，我對外國的文化跟生活可是很有興趣的，

從以前就很想跟外國人有更多接觸，只是沒想到我現在接觸的對象大多是動物。」

而且他下定決心後，便開始積極跟經紀公司表明他想朝海外發展的意願，希望如果有海外的工作邀約，經紀公司也能想到他。「我雖然無法跟小翔（櫻井翔）一樣，當個知識滿點的播報員，但是我懂得世界的共通語言就是『用微笑打招呼』，我會主動拉近與受訪對象的距離，當個令人感覺窩心的播報員。雖然我不會英文也不會法文，但是微笑可以表達一切，畢竟連不會說話的動物都可以感受到我的誠意。我還認真地想，要是我出一本『海外溝通術』的書，搞不好會大賣呢！」

▼「團隊合作真好！拍戲時我們也用眼神來交流吧！」

連續劇《最後希望》是相葉雅紀首度嘗試的醫療職場題材作品，他抽空招集劇中演員舉辦了「相葉會」聚餐，但是面對滿桌的資深前輩演員，他卻說出了「團隊合作真好！拍戲時我們也用眼神來交流吧！」，聽說有人聽了當場傻眼啊！

2013年1月相葉雅紀接下了富士電視台的冬季日劇作品「最後希望」，前

我愛嵐

一部日劇《三毛貓福爾摩斯的推理》的成功，也讓他更有自信了，而且《最後希望》不像前一部作品，還有師弟大倉忠義一起演出，而是以「演員」相葉雅紀的身分，代表傑尼斯單獨主演。

當時參與拍攝的工作人員回憶表示，因為拍攝行程是排開嵐的繁忙行程中找出空檔來拍攝的，為了搶進度，因此連續好幾天都是從早拍到深夜，某天相葉雅紀突然對大家說：「我們來聚餐吧！」，在這之前我沒有聽過相葉雅紀周遭的同事說他喜歡喝酒，加上拍攝行程又挺趕的，所以很意外他會有這個提議。

可能是看見大家有些猶豫，相葉雅紀再度表示，因為他覺得為了繁忙的拍攝，劇組人員跟演員的情緒都有些緊繃，讓大家放鬆也是身為主角的任務，聽見他這番話，所有人也樂意地出席了餐會。

不過拍攝期間看到人就露出開朗笑容的他，其實害怕到不行，因為這部是他的首部醫療日劇，加上腳本由電影「白金數據」的編劇負責，導演則是曾導過「醫龍」系列，在經歷背景這麼驚人的工作人員面前，要是他的表現稍有不自然，一定會給其他人帶來麻煩，所以，他覺得自己至少要在拍攝現場展現出比平常更活潑歡樂的

一面，不然一下子就會被人發現他害怕的思緒。

作品集結多部未華子、田邊誠一、小池榮子、北村有起哉、小日向文世、高嶋政宏等實力派演員，相葉雅紀很在意其他人不知道會如何看待他的演技，忍不住脫口說出：「大家的眼神都好可怕喔！連小池小姐在演戲時，眼神都跟平常上綜藝節目時差很多。」苦惱的他，決定克服恐懼，主動邀約大家聚餐。

聚餐當天氣氛也很熱絡，相葉雅紀一直忙著在各桌移轉，跟每位演員聊天，只是到了最後，他好像有點喝醉了，居然暴走地在資深前輩面前說出：「團隊合作真好！拍戲時我們也用眼神來交流吧！」據說在場的演員聽了之後都只能苦笑帶過。

不過這部戲帶給他許多第一次的體驗，對他的演技生涯來說是一部很重要的作品。

▼「希望生病住院時，遇到令我一見鍾情的白衣天使。」

相葉雅紀與其他成員在綜藝節目《祕密嵐》中大談理想的命運相逢，他做出了「希望在我生病住院時，遇到令我一見鍾情的白衣天使。」卻被參加節目錄影的女

我愛嵐

諧星們集體吐槽說：「這也太像A片的劇情了吧！」讓他羞紅了臉。

相葉雅紀在出道第4年時，曾因為氣胸住院，雖然不知道他住院時跟護士之間有什麼小故事（笑），但是他自曝從小就體弱多病，胸口還有手術留下的痕跡，他每次只要看見那道疤痕，他就會勉勵自己今天也要努力活著。他努力的模樣，其他成員也都看在眼哩，二宮和也笑說：「真的有夠猛，相葉可是跟老虎搏鬥、跟袋鼠打過拳擊的人耶！不管去哪都找不到跟他一樣的偶像了。」相葉則害羞表示，為了「志村動物園」他真的是豁出去了。

▼「從沒奢望也沒預想過要讓歌迷在演唱會上做出哪些反應，如何做出連我們自己也能樂在其中並留下快樂回憶的演唱會才是最大的目標。」

不管是在東京巨蛋還是在澀谷的小型Live House，嵐的表演原則從未改變過，當然場的的大小跟進場觀眾人數是天差地別，但是他們仍秉持希望跟歌迷一起享受演唱會的原則，並且不忘抱持感謝歌迷的心情。

第四章 相葉雅紀

「從沒奢望也沒預想過要讓歌迷在演唱會上做出哪些反應，如何做出連我們自己也能樂在其中並留下快樂回憶的演唱會才是最大的目標。」畢竟連歌手本身都不覺得 High 的表演，是不可能令聽眾覺得開心滿足的。

嵐

第五章
二宮和也
★才華洋溢，嵐的演技派代表★

二宮和也
Ninomiya Kazunari

暱　稱：二ノ（Nino）

代表色：黃色

生日：1983 年 6 月 17 日

出身地：日本東京都葛飾區

學歷：立志舍高中畢業

血型：A 型

身高：168 公分

體重：52 公斤

我愛嵐

◆個人經歷：

1996年6月19日／加入傑尼斯事務所。

1997年7月／首度演出舞台劇《STAND BY ME》。

1998年1月／首度演出日劇「元旦特別企畫　松本清張原作《越過天城》」。

1999年11月3日／以單曲〈A・RA・SHI〉一曲正式在歌壇出道。

12月18日／參加台灣921賑災慈善募款棒球比賽。

2003年／第一次主演電影《青之炎》。纖細的演技獲得導演蜷川幸雄讚賞。

2004年／被選為蜷川幸雄舞台劇《遠離澀谷》的主角，這也是首度主演舞台劇。

2006年／首度為動畫電影《惡童當街》配音。

並演出好萊塢電影《來自硫磺島的信》是第一個進軍好萊塢的傑尼斯偶像，也是第一個演出奧斯卡入圍作品的日本偶像。

2007年／以特別日劇《馬拉松》拿下「第62屆文化廳藝術祭電視部門『放送個人賞』」，是日本第一個拿下該獎的男演員。

3月22日／主演特別日劇《算是報恩了吧》並拿下「橋田賞」。

2008年／主演連續劇《流星的羈絆》，被美國CNN電視台選為「尚未擁有國際知名度但演技驚人的7位日本演員」之一。

2011年／以連續劇《飛特族、買個家。》拿下「東京連續劇大賞2011」最佳男主角獎。

2012年／主演慈善節目「24小時電視」的特別劇集《我要乘著輪椅飛天》，為劇中角色染了金髮。

2013年3月16日／主演的電影《白金數據》上映，與豐川悅司的合作演出造成話題。

4月25日／首次的冠名節目《二宮先生》開始播出，10月之後改到午間時段播出。

2014年4月12日／主演連續劇《即使弱小也能取勝》，出道以來多演學生的他，首度在劇中演老師。

109

我愛嵐

◆ 從遭霸凌的小男孩變成傑尼斯偶像

提到「嵐」裡的演技派成員，大家一定都會先想起二宮和也，從搞笑的《貧窮貴公子》到令人疼惜落淚的《來自硫磺島的信》，甚至是需要大量動作武打鏡頭的《殺戮都市》，每個角色都難不倒他，不過現在可以自在地在人前表現自我，展現驚人演技的他，小時候其實是個不喜歡與人交流、不喜歡團體活動，更不喜歡去幼稚園的內向男孩。

小小二宮每天上幼稚園之前，都要跟媽媽展開一番拉鋸戰，他動不動就哭著不想去上學，但是最後媽媽總是都能哄他乖乖地到幼稚園報到，他透露到了幼稚園之後，他就不會再哭鬧，因為要是又哭又鬧的話，一定會引起老師跟其他同學的注意，他知道只要保持安靜，老師就不會特別注意他。

二宮總是邊上課邊想著媽媽不知道何時才會來接他，也不擅跟同學玩在一起，一直等到回到家那一刻，他才有放鬆的感覺。或許是因為太過安靜看來好欺負，上了小學之後，他遭受其他人的霸凌，他透露當時身邊沒有一個同學挺身幫他，到最後他連抵抗都覺得麻煩，選擇默默地承受一切，度過了一段很辛苦的時間。

第五章 二宮和也

讓二宮和也開始改變性格的關鍵是迷上棒球，他當時的偶像是棒球選手原辰德，他為了成為跟偶像一樣的人，加入棒球隊，以前覺得痛苦的團體活動他也不再討厭。

而且也因為打棒球，讓他在小學5年級時收到了人生第1封的情書，但是他卻覺得回信實在太麻煩，最後並未回覆對方的心意。

升上國中後的某一天，二宮和也的堂姊突然跑到他家，說想要拍幾張他的照片，於是2人邊打鬧邊拍了幾張，但他壓根都沒想到這幾張照片會改變他的命運。

1996年6月時，他接到了傑尼斯經紀公司打來的電話，對方希望他過去參加選秀會面試，當時的他還搞不清楚狀況，只覺得「好煩喔～」，但也因為爸媽說要是去參加就會給他五千日幣。到了面試會場後，沒有任何舞蹈經驗也沒想過要出道當偶像的他，只是應付地站在最後一排，搖來晃去擺動身體，沒想到3天後再次接到經紀公司的電話，要他到某個地方集合，到場後才知道是要接受偶像雜誌訪問，他的偶像生涯也就此展開，不過據說到現在，他還是不太習慣被訪問的感覺，甚至有時候回頭再去看以前的訪問，還會覺得面紅耳赤。

而二宮和也收到第1封粉絲信是在他開始工作的半年後，「內容我都還記得很清楚，因為我實在太開心了。」成為小傑尼斯之後，他到處參加選秀會，不過每次

我愛嵐

「總被刷下來，最後好不容易拿到演出舞台劇《STAND BY ME》的機會，但是沒想到被選上之後才是考驗的開始，「因為我根本不懂演戲啊！彩排時還總被說我有駝背的習慣，但真的很難改過來。」

令二宮印象做深刻的是理平頭演特別日劇《越過天城》時，當時他並非主角，在拍攝現場看見大批工作人員，心裡想著這些人跟他都沒有關係，然後便自顧自地窩在角落吃起晚餐來，這時候製作人上前跟他說：「明天要先拍你的鏡頭，你看看為了你，有這麼多的工作人員都正在做準備。」他那時才感覺到自己的責任有多重大，演戲也絕非一個人的事情，他笑說：「那應該是我這輩子第一次覺得應該要好好努力加油才行。而且演戲時有沒有用心，觀眾都看得出來，不管評價好壞，最後承受的都是我自已，這也是演戲的魅力所在，很清楚明瞭。」

開始喜歡上演戲的二宮和也，卻還是不太喜歡上綜藝節目，甚至覺得有沒有他，節目都沒有差別，那時的他一頭栽進演技的世界裡，還計畫著要去美國學習導演以及電影製作相關的技術，心裡打算著如果沒有繼續演戲的話，他還可以做幕後工作，為了夢想他開始存錢，連留學日期都訂好了，就在1999年12月。

第五章 二宮和也

112

沒想到就在1999年9月，二宮和也跟著大野智、櫻井翔、松本潤、相葉雅紀到了夏威夷後，被告知他即將以「嵐」成員身分出道，他坦言當下得知自己要出道時，第一個念頭就是「我不想回日本了！」因為回到日本他就必須接受事實，不過當被主持人問到「現在心情如何？」時，他雖然打起精神回說：「很開心！」但其實腦子裡想的全都是要如何才能退出呢？

這個想法也持續到出道以後，二宮和也開始認為如果待在組合裡卻還是有這種半吊子的想法，反而對不起其他成員，自己退出的話，工作人員也會很苦惱，抱著不給別人添麻煩的想法，他在嵐這個組合裡待了下來。

「小時候那麼不習慣團體活動的我，居然可以在一個組合裡這麼久，自己也覺得有點不可思議，不過我想最主要的原因是嵐成員之間的相處模式跟互動氛圍讓人感覺很安心，這裡太舒服了，我根本就不想離開，要不是他們，我可能早已經不在傑尼斯了。」

「就連主持綜藝節目時，我也感覺得到我們是5人一體缺一不可，一個節目裡需要負責耍帥的人（松本潤）、負責掌握氛圍的人（櫻井翔）、負責裝傻的人（相

◆名導編劇指名合作，嵐的演技派代表

二宮和也的第1部日劇作品是《越過天城》，他在劇中飾演少年角色，之後在《二十六夜參上》則是飾演特攻隊隊員，從出道開始一路至今，比起偶像劇，他更常參加硬底子導演或是編劇的作品。

1999年二宮和也在首次主演的連續劇《危險放課後》中，有一幕他在房裡哭泣後，跟飾演他父親的岩城滉二促膝長談的鏡頭，拍攝手法讓人想起了名編劇倉本聰的作品《來自北國》，而在6年後，二宮和也成了倉本聰筆下的主角，在《溫柔時光》中跟寺尾聰飾演因為誤會而疏離的父子，二宮在劇中飾演陶藝師傅「湧井拓郎」，透過長澤雅美飾演的「皆川梓」一角，一步一步拉近與父親的距離。

在溫暖平和的戲劇氣氛中，二宮和也多場激動質問寺尾聰或是與其爭執的鏡頭，

為全劇帶來張力，讓人看見他的演技爆發力，獲得編劇讚賞，之後2007年他再度與倉本聰合作療癒系日劇《料亭小師傅》，他在劇中飾演邊在料亭修行了，邊尋找父親身影的廚師，倉本聰表示，他一直很想再與二宮合作一次，在劇本構想階段，就已經選定由他飾演男主角田原一平，在編寫劇本時也以他的形象來下筆。

此外像是《Stand UP！！》的導演堤幸彥、《流星之絆》的編劇宮藤官九郎都是現今日本搶手的導演與編劇，二宮和也演出的日劇作品，總是有強大的幕後班底，而他飾演的角色比起遙不可及的帥哥，更多是會在我們周遭出現的男孩，貼近真實，並能帶給人溫暖。

在電影作品方面，二宮和也首次主演電影就是與大導演蜷川幸雄合作《青之炎》，他在片中飾演殺死有暴力傾向繼父的少年，冷靜銳利的眼神讓人看見他的另外一面，對於各界的演技讚賞，他也只是謙虛笑說：「一切多虧導演的調教。」

2006年他敲開好萊塢大門，參與克林伊斯特威特執導的《來自硫磺島的信》演出，在片中飾演被徵召到前線作戰的麵包師父，作品以他的角度視野來描寫戰爭的殘酷無情，他在片中面對同袍的接連陣亡以及死亡的恐懼，雙眼不禁流露出空虛

無助，纖細的內心戲以及眼神變化令人印象深刻。

此外，像是《殺戮都市》、《白金數據：DNA 連續殺人》等作品，二宮和也演出的電影，除了《大奧：女將軍與他的後宮三千美男》比較接近愛情片以外，其他總是能帶給觀眾反思的類型題材，他的演技也透過這些作品不斷地往上提升。

◆意外人脈！含括日韓的廣大交友圈

二宮和也開始演戲之後，不僅改變了小時候覺得交朋友很麻煩的性格，還跟不少年紀相仿的男星因為合作拍戲成為好友，其中一位好友是小栗旬，他們在2003年時拍攝日劇《Stand UP!!》而結識，之後就經常到彼此家中玩耍，對二宮而言，小栗旬是他演技上的競爭對手，也是他的知心好友。

二宮偶爾會到小栗旬家中，跟他的弟弟一起玩電玩、吃飯，某次他去看過小栗旬的舞台劇之後，也跟著工作人員一起聚餐，不過大家在聊天時，小栗旬明顯心不在焉，之後才知道那天晚上要播出他出演的《情熱大陸》（以名人或藝人為主角的

第五章 二宮和也

紀錄片形式節目），最後二宮拗不過小栗旬，跟著他回家看了節目，看過之後他感嘆地說：「小栗旬愈來愈厲害了，讓我覺得有遠遠被拋在後頭的感覺，有些孤單。」

二宮和也的另一位好友是松山研一，他們一起演出了分為前、後篇上映的電影《殺戮都市》，松山透露，在合作之前，他就經常看二宮演出的作品，二宮自然不做作的演技令他印象深刻，二宮則表示，他是《殺戮都市》漫畫原著的忠實讀者，所以收到演出邀約時，他一度不想參與其中，反而希望以觀眾角度來欣賞作品，但是聽到另一位主角將由松山研一擔任後，想與松山合作演戲的念頭，勝過了其他想法，於是二宮也決定接演。

合作拍攝之後，二宮和也與松山研一的友情急速升溫，他們現在稱呼彼此為「二宮桑」與「小松」，聽起來似乎有點像是諧星組合呀！問起他們為何能在短時間內變得如此熟稔，2人異口同聲地笑說：「因為拍攝實在太辛苦了，我們互相鼓勵一起撐過去了，感覺像是戰友。」

二宮和也表示，動作武打鏡頭其實難不倒他，畢竟在小傑尼斯時代，他已經接受過許多嚴格的肢體訓練，但是劇情真的太超乎想像了，有一次他到現場，看到松

我愛嵐

山研一居然滿身血漿地跟他打招呼，讓他覺得自己正在拍攝一部很猛的電影。

但是令2人覺得最難熬的是長達半年的電影拍攝期間，他們的作息一直都是日夜顛倒，因為作品多以夜景為主，幾乎都是凌晨3點開始拍到晚上7點，拍攝結束大家都累壞了，也沒有心情相約小酌。

松山研一進一步透露，為了看起來更俐落帥氣，所以他們在片中的戲服都薄到不行，偏偏電影又是在大冷天裡拍攝，讓他的心情一直很不好，覺得是導演居然要他們要在寒冬裡著薄到不行的衣服趴趴走，實在太可惡。

而漫長的拍攝等待空檔，則讓松山研一感受到二宮和也的專業，「像我就會碎碎念地問到底何時才能拍完？但是二宮卻總是笑咪咪地在跟工作人員聊天，從未露出一絲疲倦的感覺，工作人員因為他放鬆了原本緊繃的情緒，跟著露出了笑容，團隊的向心力也因此凝聚，所以對我而言他就像是領著大家向前的大哥。」

除了與許多日本同世代演員有所交流外，二宮和也其實與韓流偶像也頗有交情，他與「東方神起」的最強昌珉因為一起上了音樂節目而結識，加上私底下有共通的

友人，一下子就變成好友。昌珉經常會因為錄音、開唱等工作在日本待上很久時間，二宮也經常約他吃飯。

提起昌珉，二宮和也笑說：「怎麼形容好呢？就是很大隻。開玩笑的啦！他是個謙虛有禮又很有才華的朋友，後來聽他說在韓國歌壇很注重前後輩的關係，後輩必須對前輩展現尊重，跟傑尼斯偶像之間相處的模式其實很像，不過我可不認他是我小弟喔！因為怎麼想我都不可能會有186公分的小弟。」

雖然有人認為嵐與東方神起的歌迷族群有重疊之處，2團之間應該火藥味十足才對，但是二宮和也卻不這麼覺得，「說是競爭，也不就是唱片銷量跟演唱會動員數上的數字而已，真的變成朋友之後，我就不會去介意這些，我反而覺得東方神起的表演很撼動人心，昌珉也常稱讚嵐。」

◆即使弱小也能取勝，只要堅持就有機會

《即使弱小也能取勝》是二宮和也繼《飛特族、買個家。》後，睽違3年半再

我愛嵐

度主演的連續劇，他害羞地笑稱，好像真的讓大家等很久了，一到拍攝現場，工作人員都說很久沒看到他接演日劇了，他歪頭表示，雖然沒有拍日劇，但是其實他一直都很忙，沒有閒下來的感覺，不懂大家為何都覺得他很久沒有動靜了。

在劇中他首度飾演高中老師，而且還是棒球校隊的指導教練，對於角色他沒有想太多，不管再特別的角色，或是沒有嘗試過的角色，他所想的都只有一件事，希望觀眾看過他的作品之後能夠受到鼓舞，打起精神面對明天，一部戲成功與否，重點在於劇情能否打動人心，而不是在角色身上。

《即使弱小也能取勝》描述高中校隊為了進入夢想中的甲子園打球而奮鬥的過程，談起自己的夢想，二宮透露：「我是在高中1年級（1999年）時被選中成為嵐的一員，在正式成為嵐成員之前，已經跟社長提過好幾次我有退出傑尼斯經紀公司的念頭，被選為成員後，我也以為這個組合只是期間限定的，9月成軍，應該會在『世界盃排球錦標賽』結束時就會解散。但是退出嵐之後，我也認真地打算繼續當個舞台劇演員，計畫在22～23歲左右，趁著還能為喜歡的事情努力時演出1部代表作。」

第五章 二宮和也

現在的二宮和也則是改變想法，努力思考著要如何享受作品，對於嵐的活動他也抱持著一樣的想法，「比起在鏡頭前耍帥，讓自己看來很拉風，我更在意觀眾的感受，也很在乎粉絲有沒有從我的演出或是表演中得到一絲感動。」

那個原本打算活動3個月就要退出嵐的少年，現在已經成長蛻變為國民偶像組的一員，但是他從未被人氣沖昏頭，總是很冷靜地思索著再付諸行動，謙虛又不失熱情的態度，讓他受到許多粉絲追捧，「我真的很感謝每一位粉絲，每次只要我們發片或是推出演唱會DVD，大家都很捧場，主演新戲時，媒體就會來敲訪問，認真地聽著我的想法，對我而言這些都是很幸福的事情。」

二宮和也接著表示：「我覺得以前的偶像比較辛苦，就某方面來說，他們的束縛真的很多，能挑戰的事情也有限，但是現在不管我們做什麼事情，粉絲都會給予支持，讓我覺得自己活在很好的時代裡，沒有比這更幸福的了。」不管何時，二宮和也都不忘感謝，這或許就是他最大的魅力。

《即使弱小也能取勝》的劇名也讓二宮和也特別有感觸，「我以嵐身分出道15年來，跟其他成員一起主持過許多節目做過許多挑戰，但是失敗的機率總是比成功

我愛嵐

◆ 從歷年發言看二宮和也

▼「別看我這樣，我可是其他成員的頭號粉絲！所以比起自己接到很多演出邀約並且不斷成長，我更喜歡看見成員們活躍在大小螢幕中的樣子。」

一位在二宮和也10幾歲時就與他有交情的業界人士表示，他比誰都關心嵐成員，這點從以前到現在從未變過，一般來說偶像團體之間成員都會有競爭意識，像是一起參加校園日劇的選秀會，挺多只有1到2人會被挑中，落選的成員只能眼睜睜地

二宮和也平時走起路來有點駝背，講話時總是不安交雜著自信，聲量也像是在喃喃自語般小小聲的，但是演起戲時，他就像是變了一個人一樣，眼中閃耀著的光芒，很難讓人不多看幾眼，並確信他是個擁有「役者魂」的偶像。

的機率來得高，但是我覺得只要堅持下去就有機會得勝，現在的我們有連續劇的邀約上門，有專屬的綜藝節目，每年都可以推出專輯並開演唱會，關鍵可能就在於我們沒有這些年來放棄每一個機會，一直堅定信念往前走。」

第五章 二宮和也

看著其他成員拿走好不容易得到的機會，諸如此類殘酷的舞台在各個偶像團體之間不斷上演，更何況嵐5位成員的年紀相仿，能夠詮釋的角色也相近，因此外界都認為嵐成員之間一定多少都有疙瘩，不過二宮和也打破了這個成見。

當松本潤因為演出連續劇《極道鮮師》《流星花園》受到媒體矚目時，大家都在猜測二宮和也肯定吃味，覺得很不是滋味，但是二宮和也本人卻不是這樣想的，他反而跟松本潤說：「松潤，好不容易連續劇那麼紅，你得好好把握機會讓自己人氣更上一層樓。」並透露「別看我這樣，我可是其他成員的頭號粉絲！所以比起自己接到很多演出邀約並且不斷成長，我更喜歡看見成員們活躍在大小螢幕中的樣子。」而成員們每次只要接到新的演出邀約，都會先跟二宮和也報告，這時候他總是不吝嗇地露出燦爛笑容說：「這真是太棒了！恭喜喔！」

▼「要是跟跟竹內結子攜手演戲的話，對我來說就等同於實現了演員生涯的目標，如此一來我得尋找下一個目標了。」

二宮和也曾多次在綜藝節目中透露自己最欣賞的女星是竹內結子，他不僅是自

我愛嵐

己的偶像也最接近他理想女友的類型，還笑稱：「竹內結子是我永遠的女神。」，當竹內結子參加《嵐的大挑戰》錄影時，他還刻意換上西裝獻花給她，看米是真的很喜歡啊！

竹內結子是日本的大型經紀公司「星塵」旗下的女星，跟她同屬一家經紀公司的有常盤貴子、松雪泰子、中谷美紀、柴崎幸、北川景子、本田翼等實力與外型兼具的女星，其中竹內結子備受公司力捧，她與傑尼斯合作的機會也不少，包括像是SMAP成員草彅剛、中居正廣、木村拓哉、香取慎吾以及長瀨智也、堂本剛等都與她一起合作過日劇。

而當二宮和也得知松本潤將與竹內結子合作日劇《閃耀夏之戀》時，二宮不是纏著松本潤要求探班或是見偶像一面，而是拜託他：「千萬不要跟我説拍攝現場的事情，也不要跟我提及竹內結子的事。」原來二宮和也是怕萬一竹內結子的實際樣子，跟他想像中的形象有所落差，他會無法接受。跟竹內結子合作演出日劇《草莓之夜》的丸山隆平，曾經興奮地傳他跟竹內結子的合照給二宮和也看，之後他的手機信箱卻二宮被設為拒接郵件。

第五章　二宮和也

據悉，二宮和也其實不是沒有機會與竹內結子合作，而是每當電視台提出讓2人的攜手演出的企畫，最後都會被二宮和也本人婉拒，「因為我沒有辦法正眼看她啊！這怎麼演戲？搞不好她一開口我就興奮到忘了自己在哪了。」

二宮並透露，「能夠跟竹內結子攜手演戲的話，對我來說就等同於實現了演員生涯的目標之一，如此一來我得尋找下一個目標了。」短時間內，他似乎還是希望竹內結子可以活在他的想像之中，當個永遠完美的女神。

▼「他進入傑尼斯的時間只比我晚1年，我們生日在同一天，老家也住得近，我跟風間有許多奇妙的緣分，演技當然不用說，但是沒想到連結婚這件事情他都跑在我前頭，真是令人生氣（笑）。」

風間俊介是二宮和也的後輩兼好友也是演技上的競爭對手，他在2013年7月13日透過經紀公司表示自己已經和交往10年、年長5歲的女友河村和奈結婚。他跟二宮和也從小傑尼斯時代開始交情就很好，二宮也把他當自己的演技競爭對手。

我愛嵐

關於演技，2人的看法完全不同，風間是個會從角色的年輕時代開始鑽研的「研究型演員」，二宮和也則是一概不去多想，靠當下感覺去表演的「爆發型演員」，因此也有人封他為「天才演員」，風間也透露二宮的演技方法跟自己很不一樣，有機會他想向二宮學習。

二宮和也與風間俊介的關係亦敵亦友，但惺惺相惜的情感絕對多過多過相互忌妒，除了風間俊介結婚這件事情以外，「他進入傑尼斯的時間只比我晚1年，我們生日在同一天，老家也住得近，我跟風間有許多奇妙的緣分，演技當然不用說，但是沒想到連結婚這件事情他都跑在我前頭，真是令人生氣。」透過這種聽來像是在虧他，實則是稱羨的話語，不難聽出他們的深厚友情。

▼「每當我演出日劇或電影受訪時，被問到自己的職業，我總是會回答『偶像』，而非『演員』。」

跟嵐成員擁有深厚情感的二宮和也，希望就算是單飛活動時，大家也都能夠知道他是嵐的一份子，並且透露，比他演技出色的演員很多，但是任一部作品當中，

如果不僅有演員參與演出，身為偶像的自己也加入其中的話，似乎會讓作品顯得更多樣化也更有趣，因此他今後也會堅持宣稱自己是偶像。

二宮和也並隨時提醒自己要冷靜看待周遭，不能因為被吹捧而忘了自我，他舉出隊長大野智的例子表示，大野智即使到現在，依舊不習慣比他年長的電視台工作人員，親自端茶請他喝或是對他噓寒問暖，甚至直呼這種待遇「好恐怖。」，反而希望工作人員可以一視同仁，把他當夥伴，而不是需要小心侍候的大牌藝人。

▼「只要5人湊在一起，不管去哪裡在哪裡，我都不擔心，因為我身旁總是有成員在，只要聽到聲音我就知道是誰在說話，跟他們在一起真的很令人安心。」

不管個人的行程再忙，二宮和也都相當珍惜跟其他成員相處的時間，不管感情再好，工作空檔總是會有想獨處的時候吧！畢竟平時工作時相處時間已經很長，不少偶像組合歌手更不避諱地自曝與其他成員私下毫無交流，比起團體活動，更想花時間專注在個人活動上。

我愛嵐

但是二宮和也卻不這麼想,他跟著其他成員來台開唱受訪時,正好是他拍完好萊塢電影《來自硫磺島的信》沒多久,被問到成為首位進軍好萊塢的傑尼斯偶像感想,他卻直言,很孤單!而且在拍戲時,他一直想著現在成員們不知道在做些什麼?也很抱歉他們得分擔他的部份工作。

跟成員們分開,即使是進軍好萊塢他也高興不起來,這就是二宮和也。他表示每當他拍完一部作品,學到經驗,以更成熟的面貌回到嵐時,是他最有成就感的時候,並笑稱跟成員們在一起,感覺真的像是跟家人相處般自在。不只是他,其他成員似乎也都跟他有一樣的想法,也因此,成軍15年的嵐才能不斷成長。

▼「好像有一陣子,媒體之間流傳著我要退出演藝圈的謠言,難得受訪我就一次講清楚好了,這根本是無中生有啊!希望大家不要理會謠言,不過我的確想過要自己決定退休的時間,因為演藝圈沒有退休的年齡限制不是嗎?關於退休的年紀我還在思考。」

第五章 二宮和也

2013年年底，二宮和也參加NHK的現場直播訪談節目《午安攝影棚》錄影時，提及退休話題，令不少粉絲震驚，沒想到他已經想到這麼遠，富士電視台的《嵐的大運動會》工作人員都議論紛紛表示，二宮在節目中說出這些話，他們還以為嵐要解散了，嚇出一身冷汗。

不過對於退休，二宮和也的確有自己的想法，他表示，很多人都錯失退場的時機，或是該退而不退，繼續硬撐著，他覺得如果某天演藝圈業界潮流改變，不再需要他，他會選擇主動引退，交棒給其他新世代的人去奮鬥，並認為這就是待在娛樂圈的宿命。

而二宮和也會有這些想法，據悉某部分也是受到資深主持人塔摩利的影響，塔摩利是日本最長壽的午間節目《笑笑也可以》的主持人，但是他卻決定退出節目，讓新生代主持人接棒開設新節目，塔摩利的做法讓二宮和也大受感動，並下定決心「該退的時候絕不眷戀舞台，但還在舞台上時會全力以赴。」不過他可能不知道，《笑笑也可以》結束其實是電視台高層的決定，並不是塔摩利單方面的選擇啦！

我愛嵐

▼「我整整3年3個月沒有接演日劇了，幾乎已經快忘記拍攝現場的氣氛，不過我真的很感謝電視台讓我接下這個充滿魅力的角色，還找來許多能互相切磋的共演者，看來我得使出全力才能跟上大家的腳步了。」

二宮和也主演的日本電視台春季週末日劇《即使弱小也能取勝》，改編自高橋克實的同名小說，描述日本的知名升學高中棒球隊，為了打進甲子園而奮鬥的過程，他在劇中飾演原本在東京大學研究室工作的高材生，因為研究計畫中斷，他只好回到母校當起代課老師。

二宮和也不僅是首度任連續劇中飾演老師，也是首度跟一群年紀比自己小的新生代演員有村架純、福士蒼汰、本鄉奏多、櫻田通、山崎賢人、間宮祥太朗等人飆戲，他也自嘲說：「看來過了30歲之後，我已經完全變成大叔了。」其中，本鄉奏多曾經跟他一起合作演出電影《殺戮都市》，因此2人在拍攝現場也特別聊得來，加上實力派女星麻生久美子、藥師丸博子的助陣，讓久未主演日劇的二宮和也每天都很期待到拍攝現場，笑稱跟各個年齡層的演員合作，在演技上他可以投出各種變化球，是考驗也是成長的機會。

第五章 二宮和也

一直被嵐成員虧說平時很小氣的二宮和也，這次也破例地請劇中的學生演員吃飯，「他們真的都很可愛，年輕又有潛力，雖然說不能幫上他們什麼，不過我覺得今後會有更多更大的表演舞台等著他們，所以希望他們可以透過這部作品學會享受從無到有完成一部作品的成就感跟團隊合作的重要性，請吃飯也只是要讓他們放輕鬆一點，以後他們賺得比我多的話，我可是不會出錢的。」

嵐

第六章
松本潤

★自我本色！從不滿足的挑戰者★

松本潤
Matsumoto Jun

暱　稱：Matus-Jun（松潤）
代表色：紫色
生　日：1983 年 8 月 30 日
出身地：日本東京都豐島區
學　歷：堀越高中畢業
血　型：A 型（RH-）
身　高：173 公分
體　重：62 公斤

我愛嵐

◆個人經歷：

1997年4月28日／在日劇《保險調查員柵太郎事件簿 讚岐殺人事件》中首度露面。

7月23日／首度演出舞台劇《Stand by Me》。

10月18日／首度以固定班底身分，演出連續劇《我們的勇氣 未滿都市》。

1998年4月29日／首度演出電影《新宿少年探偵團》。

1999年11月3日／以單曲〈A・RA・SHI〉一曲正式在歌壇出道。

2001年7月14日／首度主演日劇《金田一少年事件簿》。

2002年4月17日／演出校園日劇《極道鮮師》，拿下電視周刊設立的日劇大賞最佳男主角獎。

10月5日／首度單獨主持廣播節目《嵐 JUN STYLE》。

2005年4月13日／第一次挑戰主持綜藝節目《大家的電視》。

5月1日／首度主演舞台劇《伊甸之東》。

10月21日／主演的連續劇《流星花園》收視開紅盤，他也拿下電視周刊設立的日劇大賞最佳男主角獎。

第六章 松本潤

2007年1月20日／接下首度主演電影《妹妹戀人》。

4月18日／以連續劇《料理新人王》拿下電視周刊設立的日劇大賞最佳男主角獎。

2010年7月19日／主演富士電視台的月九日劇（週一晚間9點播出）《閃耀夏之戀》。他也是第一個主演該時段作品的「嵐」成員。

2012年1月16日／主演富士電視台的月九連續劇《女王偵探社》，這也是他第2次主演該時段日劇。

2013年10月12日／接下電影《向陽處的她》，這也是他繼《流星花園：皇冠的祕密》後相隔5年的電影作品。

2014年1月13日／主演改編自暢銷漫畫的連續劇《失戀巧克力》。

我愛嵐

◆棒球男孩變成偶像

酷酷的外表下，藏著一顆比誰都火熱的心，這就是松本潤，他因為演出日劇《流星花園》中的財閥富少「花澤類」一角大紅，也因為該劇，「嵐」的整體聲勢再度翻漲，說他是扭轉「嵐」命運的關鍵也不為過。

時間回到1983年8月30日，松本潤出生在東京豐島區的池袋，那附近有著百貨公司跟小吃店，是個熱鬧的地段，他跟家人就住在JR池袋站東口，明治通往王子方向步行約15分鐘的公寓中，在爸爸裕之、媽媽明美跟姊姊小惠的愛情圍繞下，小小潤是個活潑又開朗的男孩，談起名字的「潤」字由來，他表示，爸媽希望他可以成為一個可以帶給他人滋潤、滋養的男生，有積極正面的意思在裡頭，他笑稱，不知道有沒有關係，但是他希望自己現在身為演員、歌手，可以透過作品與表演帶給許多人元氣。

隨後松本潤進了「豐島幼稚園」與「豐島區立時習小學」，一直是班上的風雲人物。

第六章　松本潤

「我最早的記憶應該是在幼稚園時，我起床後打開暖爐，然後開機玩電玩，我小時候身體其實沒有很好，而且動不動就受傷，或是被蚊子叮到滿頭包，嚴重時腫起來的地方還會化膿，得看醫生才好得了，所以我到戶外活動時，一定都會帶著防蚊的超音波驅蚊器，有一次我突然想起家裡還有，就把它帶去連續劇拍攝現場，結果正式拍戲時，周圍一直傳來擾人的音波，大家找了一圈才發現是驅蚊器惹的禍，害我被導演罵了一頓。」

受到爸爸影響，松本潤從小就很熱愛棒球，是讀賣巨人軍選手原辰德的小粉絲，並立志長大後要加入高中棒球隊前進甲子園，他也加入當地的少年棒球隊，當時的教練回憶表示，他是個很聰明的小孩，小學2年級時，就成為捕手，大家也對他都很信任，小6時他也當上隊長。

除了練習棒球以外，他也常跟當地的朋友玩在一塊，他的友人透露，他從小就很討厭像辦家家酒之類的遊戲，常跟朋友一起跑到附近大樓屋頂，拿著空氣槍，玩戰爭遊戲，搬來紙箱堆疊當作基地，不過因為常常玩到太忘我，不小心引來管理員注意，被兒了好多次，還差點要把他們一群人抓到學校跟老師報告。

我愛嵐

不過在松本潤小學2年級時，他遇上了意外事故，跟媽媽要了零用錢後，一心急著要跟朋友一起撈金魚、吃炒麵的他，在過馬路時沒有留心注意左右來車，被迎面而來的卡車撞上，他的腳踝的肉翻出，傷口深可見骨，突來的車禍，不僅卡車駕駛慌了手腳，連周遭的人們也都開始騷動，最後他被抬上擔架，送到醫院治療，因為傷口嚴重，最後只好取背上的皮膚，進行植皮修復手術。

他當時也在場的同學表示，他們真的很訝異，因為被撞的松本潤不僅沒有落淚大哭，還對著救護人員說：「對不起，都是我沒有看路，司機先生他一點也沒有錯。」受了傷卻還是惦記著其他人，令人留下深刻印象。

而因為憧憬原辰德選手，在國小時打了6年棒球，一心想成為選手的松本潤，卻在國小畢業時改變了夢想。他的隊友表示，因為經過幾場比賽之後，他似乎發現自己再怎麼努力，還是打不過一些先天條件比他好的選手，所以才放棄棒球夢。

就在棒球夢醒時，松本潤也在小學6年級時嘗到了失戀的滋味，他喜歡上了開朗又會運動的女孩，但是他從小個性就好強，當被對方問到：「你有多喜歡我？」時，他明明就喜歡到不行，卻因為愛面子，害羞地說：「大概60％左右吧！」那女

孩聽了當然沒有給他任何回應，幾天後他看見女孩很開心地跟其他男生玩在一起的模樣，當下心想「這段戀情成泡影了～」，真是有點苦澀的初戀啊！

放棄了棒球夢想也嘗過青澀的初戀，松本潤國小畢業典禮那一天，在心中下了一個決定「我要當藝人」。

回到家之後，他向親姊姊小惠吐露自己的夢想，「我不想打棒球了，我想出道當明星，妳覺得咧？」姊姊聽見他的話之後，愣了一下，但隨即說：「那你要不要考慮傑尼斯經紀公司？我對演藝圈也有興趣，但是女生沒有像傑尼斯一樣的經紀公司可以去啊！所以我已經放棄了，但是小潤你一定沒問題的。」得到姊姊的鼓勵，他瞞著爸媽丟出了履歷書到傑尼斯經紀公司。

松本潤想著既然自己無法在棒球界發展，不如加入演藝圈磨練自己，聽說加入傑尼斯經紀公司可以接受許多訓練，也有機會出道當歌手，加上姊姊的推薦，他毫不猶豫地毛遂自薦。爸媽得知之後，也對他的決定表示支持，他笑說：「我好像沒有叛逆期耶！因為國小畢業就加入傑尼斯開始現在的工作了，家人總是很支持我，讓我去做我想做的事情，所以我很感謝他們。」

我愛嵐

過沒多久，松本潤就接到了社長親自打來的電話，要他到六本木朝日電視台附近的練舞教室去接受面試，在被問過簡單的幾個問題後，他跟著老師學了基本的舞蹈動作，在離開前，像是高層的人跟他說：「下個禮拜記得再過來受訓。」

就這樣他踏入了傑尼斯經紀公司，他回憶起當時表示，有點搞不清楚狀況，感覺一切都比想像中還要簡單。其實在他接到社長的聯絡電話當下，就已經獲得青睞了，只是他沒有發現這件事，覺得練舞就像是參加另一個社團活動一樣，那時候藝能界對他來說單純只是個充滿樂趣的地方。

開始受訓的松本潤，進入了離家走路約20分鐘的「豐島區立西巢鴨國中」就讀，下定決定不打棒球的他，選擇加入足球社，當時社團一周有4天的練習時間，而社團的指導老師也是最支持他的人，因此即使工作再忙，社團練習時他從來沒有缺席過，「老師的球技很好也很會教，每次去都可以學到很多，而且成員之間不分前後輩，大家感情都很好，總是玩成一片，加入足球社真的很開心。」

可惜的是在松本潤國2時，老師就離職了，他也因此失落地退出社團，加入了

第六章 松本潤

電腦社，他表示對電腦社其實沒有多大興趣，但是因為校方強制每個學生都要加入社團，所以他只好1周露臉1次，但去了也只是在社團教室附近閒晃。

雖然國2之後松本潤在學校社團裡，像是幽靈社員般沒有存在感，但是在傑尼斯經紀公司中則是開始受到矚目，通告也變得比以往更多了。當時的同學回憶，國2下學期開始，他就經常缺課，偶爾會在中午時趕來學校，吃了午餐之後又匆匆地離開，或是上課時睡到叫不醒，感覺他真的很忙碌。

松本潤也透露，在舞台上表演或是趕通告時，總是會忘記自己還是國中生這件事情，但是不去學校又不行，所以他經常穿著舞台服裝就趕去學校上課，那時的他依然靠著電車來往電視台與學校，但是他發現開始有粉絲認出他來，在電車上引起騷動，所以他學會了戴著帽子保持低調。

不僅在電車上被粉絲認出，在學校他也成為話題人物，經常有人為了見他一面圍在教室周邊，或是追著他要合照，但是因為經紀公司規定藝人私下不能隨便給合照，所以他都一一拒絕了，久而久之，學生之間開始流傳松本潤很難接近的謠言，讓他感到很無奈。

我愛嵐

為了不引來更多誤會，松本潤雖然無法天天到學校上課，但他仍盡量配合學校的活動，能出席的活動絕不缺席，像是團體滑雪課程，他就請經紀公司排開工作，跟同學一起到了豬苗代湖過了3天2夜，他主動跟其他同學互動，拉近距離，他還因此迷上玩滑雪板，直到現在只要冬天有空檔，他就想跑到雪地裡玩耍。

而國3的畢業旅行也成了他最難忘的回憶，「在表演時，我滿腦子想的都是要牢記舞步，不能出錯，但是跟同學相處時，我只是普通的男孩子，雖然只是跟著大家一起嬉鬧、玩撲克牌，但對我來說是最棒的回憶。」

他也跟同學約定，之後只要有同學會，他一定會盡量出席。畢業典禮當天，因為許多粉絲擠在校門口等著看他一眼，因此他在校方安排下，從側門進到禮堂參加了畢業典禮，之後又低調地從餐車出入口離開。

高中松本潤選擇進入許多偶像藝人也就讀的「堀越高中」，而升上高中之後，粉絲也愈來愈狂熱，幾乎天天都有上百人等在校門口，對於自己的人氣，他感到有些無法適應以及迷惘，這時伸出援手，給了他許多建議的是前輩瀧澤秀明，還經常

第六章 松本潤

邀他到家中作客。

另外一位幫他不少忙的則是隊友櫻井翔，2人因為回家同方向，時常一起聊天，櫻井翔還鼓勵一度不想讀高中的松本潤說：「我覺得讀書多吸收一些東西不是壞事，萬一工作真的忙不過來的話，到時再來考慮休學的事情也不遲啊！」這一番話也讓松本潤下定決心完成高中學業。

◆搞不清東西南北的演技初體驗

1997年4月28日松本潤演出了短篇劇《柵太郎事件簿 讚岐殺人事件》，他表示至今仍記得拍攝過程，因為那是他第一次自己一個人離家到遠在四國的愛媛，跟素未謀面的工作人員相處了10天，當時還在讀國2的他覺得很孤單也無法適應。

在這之前，他總是在舞台上跟著其他傑尼斯成員一起表演或是參加活動，身邊總是有同伴陪著，隨時都有人可以商量。但是到了外地拍戲，周遭沒有可以給他意見的人，沒有拍戲經驗的他完全搞不清狀況，經紀公司只是簡單告知他拍攝行程就

我愛嵐

讓他隻身跟著劇組出發，「真的沒有比那次更令人緊張的體驗了。」

而在拍完短篇劇集後，松本潤從7月26日到8月31日加入了音樂劇《Stand by Me》的演出，一起合作的還有相葉雅紀、二宮和也以及生田斗真，「因為這部作品，我愛上了舞台劇，因為我發現舞台劇，可以貼近觀眾，直接感受到他們的反應，如果表演精彩的話，觀眾會毫不吝嗇地給予歡呼，這是演唱會或是拍攝連續劇時無法感受到的。」

8月29日時松本潤也參加了大野智主演的舞台劇《KYO TO KYO》特別公演，10月時他再度拍攝電視劇，在NHK電視台的土曜日劇《另一個心臟》中飾演心臟長在右側，雖然無法做激烈運動但是卻擁有過人創造力，擅長畫畫的男孩北村徹。他從未接觸過類似的角色，在拍攝時只能邊摸索邊嘗試演技。

在拍攝最後一天他跟一起演出的玉置浩二相約吃了拉麵，他表示，那是他至今吃過最好吃的一碗麵，感覺遙不可及的歌手前輩，跟他並肩而坐聊天，是他加入演藝圈之前無法想像的事情，「玉置前輩真的是個很溫柔的人，就像是鄰家的大哥哥一樣。」

到了10月，他加入連續劇《我們的勇氣 未滿都市》演出，細膩的表情跟演技，讓他得到矚目，廣告代言機會也開始找上了門，「拍廣告跟拍日劇很不一樣，廣告雖然只有幾秒鐘，但是每一個鏡頭都講求細節，比想像中花費更多拍時間，我也因此學到很多。」

除了戲劇演出之外，這一年松本潤也多次擔任 KinKi Kids 的伴舞，跟他們一起參加現場直播音樂節目《Music Station》演出，雖然曝光機會變多了，但是他笑説：「我還是喜歡跟大家一起到外地開唱表演，因為晚上收工之後，就可以跟大家一起出去吃飯玩耍。」

◆順利的演藝之路

1998年之後，松本潤的演藝之路一帆風順，還跨足大銀幕，演出電影《新宿少年事件簿》，跟他一起合作的工作人員也對他讚不絕口，誇他雖然年紀還小，但是比出了社會的人還懂事，在拍攝現場總是不忘打招呼，演技也不馬虎，感覺他

我愛嵐

的經紀公司教得很好。

而曾經夢想踏上甲子園棒球球場的他，在1998年8月站上了球場，不過不是以選手身分，而是以傑尼斯偶像的身分，作為開球嘉賓，出席了「第80屆全國高中棒球選手大賽」。

8月8日時，他更被選為「東京灣煙火大會」的主持人，而且活動也透過電視台現場轉播，他笑稱上場前本來還想著可以近距離看見煙火，心情很雀躍，但是轉播開始後，他緊張到滿腦子想的都是不能出錯，根本沒時間欣賞煙火。

在10月開始的NHK連續劇《沒有必要的人》中，他飾演因為課業成績不好，在爸爸面前總是抬不起頭的少年阿拓，跟他一起演出的是風間杜夫、森光子等資深大前輩。「在資深演員的圍繞下拍戲真的是很難得的經驗，我一開始本來很緊張，但是大家都很親切，也很照顧我，真的很感謝他們。」

他並表示，阿拓一角跟自己有許多相似的地方，像是不喜歡讀書這一點，還有阿拓很熱衷摔角，這點跟以前著迷於棒球的他也很像。不過拍攝時一長串的台詞讓

他吃了不少苦，「我一直很想拍貼近真實人生的作品，所以很努力想跟上其他前輩的腳步，說真的在劇組裡我是最菜的一個，要是因為我NG，害其他演員也要重來的話，真的會很丟臉，所以我拚命在家背台詞，比準備考試時都還要認真好幾倍。」

當時他也跟工作人員透露的心聲表示，他要努力踏實地完成每一個工作，累積實力，在演技跟歌唱表演上都找出屬於自己的風格，希望有一天能跟「V6」的坂本昌行一樣，主演音樂劇，因為要主演音樂劇，除了歌唱之外，演技也要有一定水準才行，所以他得繼續加油才行。如此成熟的想法，讓人忘了他還只是個少年而已。

◆迎接「嵐」的成軍與出道

而迎來命運之年的1999年，松本潤的工作從拍攝日劇《熱血戀愛道》開始，「拍戲那幾天，我高燒到39度，雖然很想休息，但是劇組不等人，只好硬撐著到現場彩排對劇本，其實我也不太記得那幾天的事情了，事後瀧澤秀明笑著對我說：『你就是過得太鬆散了，才會生病啦！』他的一番話，讓我意識到身為藝人，有必要好好照顧自己的身體並鍛鍊體力，這樣一來就不會給周遭的人添麻煩，也能順利完成

我愛嵐

「各種工作。」

在傑尼斯經紀公司中，松本潤就像弟弟一樣，被許多前輩疼愛著，不過「嵐」成員對他卻有不同評價，相葉雅紀表示，他對松本潤的第一印象也是跟小男生一樣有點害羞，但是一起演出日劇《我們的勇氣 未滿都市》時，覺得他突然長大成熟了，演技也變好了。

二宮和也則表示，第一次見到松本潤是在福岡巨蛋的公開活動上，他們一起擔任「Coming Century」的伴舞，當時他就覺得這家伙（松本潤）舞跳得真好，明明只多他受訓1個月卻可以這麼快就記住舞步，令他當下對松本潤心生佩服。

跟小傑尼斯偶像歌手們一起相處累積舞台經驗的松本潤，在9月時，被經紀公司告知他即將加入新團體「嵐」，「一開始我的心情有點複雜，雖然可以出道我很開心，可是一方面又對未來感到很不安，因為怎麼想都沒有結果，所以我決定一步步做好自己該做的事情，認真看待每一次的表演，我希望可以讓全日本都知道傑尼斯裡頭還有『嵐』這個組合，然後不管過了10年、20年，我都可以在這個團體裡繼續努力。」

他接著表示，「不管周遭的人再怎麼不看好我們，我都會撐下去，因為比起被旁人瞧不起，自己親手放掉了夢想是最可恥的。」成軍當時他所許下的目標聽來很遙不可及，但是現在他做到了，儘管過程中有許多考驗，但是他沒有放棄，現在仍持續朝這個方向前進打拚。

「嵐」的出道單曲〈A・RA・SHI〉推出之後大賣近百萬張，為他們的出道寫下亮眼的成績單，但是在這之後，他們的銷量成績每況愈下，維持在30萬張上下，〈PIKA★★NCHI DOUBLE〉更只賣出13.9萬張，剛出道時的人氣，簡直就像是夢一場，這樣的成績，以傑尼斯偶像組合來說，是尚未被認可的，連經紀公司高層都不禁搖頭說：「不知道該怎麼安排嵐的下一步。」，甚至有人直接當著成員的面說：「你們的演唱會一點也不有趣，很無聊！」演藝前途不被看好，讓成員們感到無力與沮喪。

但是經紀公司中有2個人獨排眾議，那就是副社長瑪麗喜多川和她擔任要職的女兒藤島茱莉，覺得嵐依舊有未來發展性，為他們開了冠名的深夜綜藝節目，挖掘他們更多了可能性。

我愛嵐

在綜藝節目中，松本潤與成員們嘗試了許多看來荒誕搞笑的實驗和外景拍攝，即使再辛苦也不敢喊累，不過他們的辛苦還是有人看見，2005年《G的嵐》中，成員們開始發揮各自的魅力，營造出逗趣的節目氛圍，吸引了粉絲以外的觀眾群矚目，在日本電視台的節目檢索排行榜上位居第8名。

另一方面，松本潤加入校園日劇《極道鮮師》的演出陣容，獲得極高評價，也為嵐打開了能見度，2005年他首度以個人身分擔任綜藝節目《大家的電視》主持，舞台劇《伊甸之東》也獲得成功，為他拓展戲路，他也成為嵐成員中最受矚目的一位，在經紀公司的控管下，他活躍於日劇與電影之間，沒有過分塞太多通告行程，讓松本潤游刃有餘地去準備每一次演出。

10月播出的日劇《流星花園》所帶來的話題和高人氣，更是不需贅述，二宮和也肯定地說：「嵐能有現在的人氣都是潤的功勞，因為《流星花園》的大紅，讓我們也跟著受到歡迎。」

◆不滿足現狀，往下一個階段邁進

不滿足於現狀的松本潤在2009年接下了日劇《Smile》，他一下子從富可敵國的純情闊少，變成了生活困苦的混血青年，與新垣結衣飾演的不擅言語的女孩互相扶持跨越苦難，或許故事有點沉重也或許是他的轉變太大，收視並未如預期好，但是他沒有太在意，一步一腳印地開拓著不同的戲路。

2010年他與竹內結子攜手演出愛情喜劇《閃耀夏之戀》，在劇中他飾演毫無作為的星二代，平常只靠著爸爸的名氣上上通告，直到遇見竹內結子飾演的女粉絲，才決定振作，角色從懦弱到堅強的轉變也考驗他的演技。

2011年9月松本潤的演技得到知名舞台劇導演蜷川幸雄的青睞，點名他成為舞台劇《啊！荒野》的男主角，作品改編自寺山修司的同名作品，這也是他繼2006年5月《白夜女騎士》之後，再度與蜷川合作。

對於松本潤，蜷川幸雄是這樣評價的，「上次（《白夜女騎士》）時，他演出到一半，嗓音明顯就有點沙啞，感覺用盡了力氣，他本人似乎也對此感到很挫折，

我愛嵐

所以，這次我希望可以看見克服挫折之後有所成長的松本潤。這5年來，我也一直跟他接觸保持聯絡，尋找下一次合作的可能性，這次改編自寺山原著的舞台劇作品，描述社會邊緣中的困苦青年，以身體為武器，試圖擺脫現狀的過程，我很期待他的表現，希望他能詮釋出角色內心的矛盾、慾望以及挫折，成長為優秀的演員。」

《啊！荒野》是以昭和時代為背景，描述在高樓大廈以及雜亂霓虹燈父雜的新宿虛構街道中，松本潤所飾演的神次遇見了與自己性格完全不同的青年，神次是個擁有堅強靈魂跟肉體的人，把一切心思都放在拳擊上，他的演技也獲得專業的評論者肯定，擊敗上川隆也、小林賢太郎、古田新太等硬底子演員，在《演劇Book》的男演員演技排行榜中拿下冠軍，對偶像出身的他來說是無比的榮譽。

現在已經成長為熱血演員的松本潤，在小傑尼斯時代其實是個愛哭的男孩，每次吊鋼絲就會不停晃動四肢，一臉不知所措，被笑稱是「烏龜」，曾經在搭飛機時，因為氣壓引發蛀牙疼痛，讓他不顧眾人圍邊觀哭邊喊痛，甚至是看見二宮和也被編舞老師狠狠教訓時，只是在一旁站著的他也嚇到淚眼汪汪。

不過隨著嵐出道，周遭的環境不斷變化，松本潤也慢慢地成長，經歷所屬組合

無法有代表作的處境時，松本潤為了讓自己更加成長，也下定決心「在拍攝現場，就算是可能會傷到其他人，但是我覺得只要能讓作品更好，該說的話我都會毫不掩飾地說出來。」

◆坦誠相對，圈內好友一籮筐

2012年松本潤接下連續劇《女王偵探社》，與松嶋菜菜子、大泉洋、瑛太等人合作，他透露這是目前為止最開心的拍攝現場，作品以小偵探社「北品川Lucky偵探社」為舞台，描述7位偵探之間的衝突與友情，還融入武打動作等令人目不轉睛的戲劇元素。

在彩排試戲階段，包括松本潤在內的演員們就積極地提出各種拍攝意見，融為一體的強大團結力，讓作品寫下15.6％的平均收視，之後還拍攝了特別篇日劇，成為松本潤的代表作之一。

松本潤表示，演員與工作人員一起朝著共同目標努力的過程讓他樂在其中，偶

我愛嵐

爾劇組相約聚在一起喝杯小酒談心，就讓他感到很幸福，他也因為拍戲結識了許多圈內好友，像是小栗旬、藤原龍也等。

談起他的交友圈那可真是多采多姿，除了跟剛才提到的小栗旬感情好到像兄弟以外，他與勝地涼、成宮寬貴也有好交情。

2010年4月松本潤得知小栗旬主持的深夜廣播節目《All Night Nippon》正在錄製最後一集後，他帶著一起演出特別劇《我家的歷史》的佐藤浩市與木梨憲武，悄悄地出現在錄音間，給了小栗旬大驚喜，之後他領著小栗旬參加圈內演員聚會，當天到場的還包括鈴木京香、黑木梅紗、笑福亭鶴瓶等人，眾人不分輩分暢飲聊天到清晨。

笑福亭鶴瓶笑稱，松本潤真的是個好青年，那天知道他因為隔天有演出必須提早離開後，一個箭步就衝到路上幫我叫計程車，想想看，他可是當紅偶像演員耶！而且明明自己也喝醉了卻還是硬撐炒熱氣氛，聽説他之後是醉倒在小栗旬家中。

松本潤的體貼細心，的確讓許多資深前輩對他留下好印象，像是跟他 一起演出

第六章 松本潤

過日劇《Smile》的中井貴一、在日劇《流星花園》中飾演跋扈母親的加賀麻里子等，其中他跟加賀麻里子在1998年就合作過，一起演出日劇《不被需要的人》，當時松本潤剛開始演戲沒多久，台詞也沒背好就傻傻地跑到拍攝現場，可能因此意外地讓加賀對他留下深刻印象，笑稱當時的他雖然還不太會演戲，但卻是一個禮貌到家的男孩。

連歌舞伎界裡也有他的朋友，他與中村七之助是高中同學，影帝松田龍平也是他的同窗，2人還曾在雜誌訪問中面對面暢談往事。

而在傑尼斯經紀公司裡，跟松本潤感情深厚的偶像是「TOKIO」的山口達也，2人都是「NO BORDER」（傑尼斯經紀公司旗下偶像自組的同好會）成員，其他像是堂本光一、瀧澤秀明、山下智久、村上信五、生田斗真等人也都在同好會名單中，他表示，朋友跟家人的支持也是他今後繼續努力的動力。

2013年松本潤在電影《向陽處的她》裡與上野樹里攜手談情說愛，飾演難忘舊情人的上班族，片中一幕他在夜店裡聽著充滿回憶的歌曲，想起已經不在身邊的初戀女友，忍不住笑著落淚的畫面，更是令不少觀眾留下深刻印象。

2014年1月他在日劇《失戀巧克力》中則完美詮釋即使被拒絕也癡情依舊的甜點師傅，他在劇中跟石原里美以及水原希子挑戰過往沒有嘗試過的激烈吻戲，還有性感鏡頭，彷彿是要跟一路看著他長大的觀眾宣告他已經告別青澀「轉大人」，15年的演藝圈歷練，那個原本愛哭有點懦弱的男孩，現在已經成長為可以擔起責任、不怯生地盡情表現自我的青年了。

◆松本潤30大祕密大公開

1「潤」這個名字有特別含意嗎？

有滋潤、滋養的意思。父母希望我成為滋潤他人的養分。

2最早的記憶是在什麼時候？

為了上幼稚園早起，起床後打開電暖爐跟電視遊戲機的電源。

3小時候的綽號？

小學時大家都叫我「MATSU」（阿松）

4 常被別人說的第一印象是？

以為你是五官深邃的男子，但實際看還好耶～

5 小學時喜歡的科目跟討厭的科目？

喜歡＝歷史。討厭＝理科。

6 小時候最討厭的東西？

昆蟲。

7 最嚴重的反抗期是在什麼時候？

18歲那一年。

8 有沒有很擅長，自認玩起來絕不輸人的遊戲？

大富翁。

9 如何決定對方是否能夠成為你的朋友？

只要對方不說謊都可以。

10 小時候的偶像是誰？

高速戰隊渦輪連者、光源氏（傑尼斯偶像團體）、古田敦也（前棒球選手）。

11 跟小時候相比，覺得自己改變最多的地方？

對這個世界的看法有很多改變。

12 第一次買給自己最昂貴的東西？

我愛嵐

手錶。

13 最近一次落淚是在何時？
昨天。

14 尊敬的人物？
太多了講不完。

15 改變人生的一首歌曲？
〈A・RA・SHI〉。

16 如果沒有當上偶像歌手，覺得自己現在的工作是什麼？
應該還是在娛樂業界工作，可能是幕後人員也說不定。

17 第一次演戲是在什麼時候？
幼稚園的才藝發表會上。

18 到現在為止最難詮釋的角色？
只考慮下一部作品，不會去回顧之前的角色。

19 目前為止，哪位導演的話最令你印象深刻？
都很難忘，希望今後也有機會跟更多導演合作。

20 人生的動力是？
就是跟著時間的流動不斷往前。

21 要做出重大決定時的依據？
自己當下的心情與感受。

22 自己內心最大的敵人？
有點膽小的性格。

23 自己外在最大的敵人？
嗯～是什麼呢？還得再想想。

24 感覺情緒受挫時，都會怎麼度過？
睡覺。

25 看著鏡子最常想的一件事？
今天會是怎麼樣的一天呢？

26 最喜歡的一句話？
「謝謝」之類的。

27 「溫柔」會讓你聯想到？
堅強。

28 「變化」會讓你聯想到？
慾望。

29 「夥伴」會讓你聯想到？

159　我愛嵐

愛。

30到死之前都不想失去的東西是？

愉快地享受每一件事情的心情。

嵐

第七章
祕密嵐
★嵐的各種祕密一次公開★

162

第七章 秘密嵐

【第七章】祕密嵐

◆ 嵐的戀愛祕密

▼ 大野智喜歡收碗跟洗碗，婚後也想繼續

從小就喜歡幫媽媽做家事的大野智，他表示看見媽媽開心的笑容讓他很有成就感，在家事當中，他最得意的就是收拾桌面跟洗碗還有打掃浴室，婚後的話他也一定會主動幫忙太太減輕負擔，嫁給他一定很幸福吧！

▼ 櫻井翔的夢想是在忙著煮菜的老婆身旁安靜地等待

對任何事情都要求完美的櫻井翔，對老婆的條件也很嚴格，他希望未來另一半能包辦所有家事，然後他還有一個夢想就是坐在廚房，等著老婆燒一桌好菜，聽起來是不是有點大男人主義呢？不過他透露為了讓老婆開心，他一定會露出最燦爛的

163

我愛嵐

笑容誇讚老婆做的料理，要是能大天看見櫻井翔的笑容，煮菜一點也不累啦！

▼ 相葉看女孩的眼光與眾不同

據悉，二宮和也與櫻井翔以及相葉雅紀經常一起看雜誌，討論自己喜歡的女孩類型，通常二宮和也與櫻井翔都會指著同一型的女生誇讚，但是每當這時，相葉就會表示他欣賞的是另一個女孩，有時他喜歡的類型，連成員也無法理解，相信他一定是看見了別人看不到的優點。至於他喜歡的類型則是很會煮味噌湯的女孩。

▼ 二宮和也愛腦內幻想自己跟一見鍾情的女孩交往

二宮和也透露他曾經在電車上看見中意的女孩，還在坐車的過程中，開始幻想跟她交往之後的情境，他的想像力還真的很豐富呢！至於他喜歡的女孩類型，他表示性格一定要好，可以讓他自由地繼續做喜歡的事情。他還自曝他絕對不會主動約女生吃飯，但一起小酌幾杯倒是可以，另外，他還希望未來另一半一定要是個討厭旅行的人，這樣他才不用勉強自己休假還要去人多吵雜的觀光地。

第七章 秘密嵐

164

▼松本潤第一次跟女告白是在幼稚園時

帥氣的松本潤現在應該是一堆人等著要跟他告白吧！不過他人生中第一次鼓起勇氣告白是在幼稚園時，對象則是當時的幼稚園老師，因為老師都叫其他人全名，卻總是叫他「小潤」，讓他害羞之餘也對老師有好感。幼稚園的時候，他還曾經收到全班女生給他的巧克力，令小小潤吃得好開心，他笑說：「如果有人要跟我告白的話，我會跟她說，拜託請在我錄影結束以後，不然我會沒辦法專心工作啦！」

◆嵐的演唱會祕密

▼大野智曾在演唱會場被警衛擋住去路

大野智透露嵐剛成軍時，跟其他成員相較起來，他比較少在電視節目跟日劇中露臉，大部分時間都是在各地表演，所以有次在小傑尼斯的演唱會上，當主持人介紹他是嵐成員時，台下一片沉靜，大野智苦笑說：「大家應該都在想嵐裡頭有這個

165

我愛嵐

成員嗎？」

不過，現在不用問，大家都知道他就是嵐的隊長大野智，只是偶爾還是會遇到對演藝圈比較不熟悉的工作人員，大野智就曾被活生生擋在橫濱 Arena 演唱會場的入口，要他拿出工作證才肯放行，令他錯愕地回說：「我是嵐的成員耶……」警衛發現自己搞烏龍後也很不好意思。

他還透露，在舉辦亞洲巡迴演唱會時，他曾在機場被海外的警衛當成是歌迷，把跟在其他成員身後的他強硬拉開，讓他慌張之餘也心想，自己還得繼續努力（提升知名度）啊！

▼在名古屋巨蛋的演唱會上，成員努力地為櫻井翔打氣

櫻井翔曾經在名古屋的演唱會彩排時，不慎跌倒導致右手骨折，雖然他在接受治療後立刻回到舞台上，但是要用到右手的舞蹈動作，他幾乎都無法做到，成員們見狀招開緊急會議，改掉部分的舞蹈隊形跟動作，並為他打氣，讓他順利完成表演。

▼相葉雅紀到大阪開唱　必做章魚燒

不知道從何時開始，只要嵐到大阪開唱，相葉雅紀就一定會在後台親手做章魚燒給所有工作人員吃，久而久之已經成了演唱會名產了。不過相葉苦笑說：「工作人員大家都吃得很開心，但是成員裡會捧場的大概只有（松本）潤了，其他人都對我的章魚燒興趣缺缺。」

▼相葉雅紀曾在演唱會上露出乳頭

曾經因為自然氣胸入院的相葉雅紀，在出院之後，馬上加入巡迴演唱會行程中，他在舞台上展現活力唱跳，不過可能是有陣子沒有開唱，他在後台一時手忙腳亂，來不及穿好衣服就上場，結果乳頭跑出來見客，他就這樣唱完整首歌。他本來想邊遮點邊唱，但是又怕被粉絲誤以為他身體又不舒服了，在露點跟令粉絲憂心之間，他選擇了露點，事後他說起這件事還是覺得很害羞。

▼二宮和也曾經搭著電車到表演會場

即使已經是當紅偶像，但是二宮和也並不會特別在意自己的身分，他曾經因為遇到保母車故障，他為了趕往演唱會場橫濱 Arena，改坐電車，電車上坐滿準備看演唱會的女歌迷，熱烈地討論著嵐的話題，但是居然沒有人認出他來，跟偶像搭同一輛電車，這簡直是夢想中的夢想啊！

▼松本潤對殘疾歌迷格外照顧

對粉絲的對應總是很周到的松本潤，曾經被目擊在演唱會上，特地停留在使用輪椅的殘疾人士的專區前，並唱完一整首歌，最後還打著赤膊跑到殘疾粉絲面前，讓他們度過開心的夜晚。此外，他只要知道現場有演藝圈的前輩或是朋友到場觀看，不管這些人坐在哪，他都可以在台上找出他們，並揮手致意，不僅有禮貌，視力也很過人啊！

第七章 秘密嵐

◆ 嵐的羈絆祕密

▼ 大野智靠著猜拳運當上隊長

嵐剛出道時參加少年隊主持的綜藝節目，聊到他們還沒有隊長的話題時，5人被拱猜拳決定隊長，最後大野智贏了櫻井翔，因此被選為隊長。自認不擅溝通跟整合的大野智還因此苦惱了好久，多次表示覺得櫻井翔比較適任，但之後他慢慢累積經驗，現在已經是出色的隊長了。

▼ 大野智曾經對遲到的松本潤大發飆

喜怒不形於色的大野智，不管何時看來都像溫順的男孩，不過他卻曾經對松本潤大發飆，某次急著結束錄影工作赴約的大野智，看見嘻皮笑臉並且慢吞吞的松本潤，忍不住大聲指責，正當大野智後悔著自己太過衝動時，松本潤已經傳來簡訊跟他道歉，兩人也因此和好了。

我愛嵐

▼ 一起旅行替櫻井翔挑禮物

嵐成員們私底下曾相約到熱海當天來回小旅行，但是櫻井翔卻因為有其他通告走不開，只好缺席，其他的4人坐上相葉雅紀的車子，途中他們臨時起意改變目的地到箱根，但是開到高速公路的收費站，松本潤不小心擦傷車子，當地溫泉館的水溫又不夠熱，他們只好玩電玩殺時間，最後跑去挑戰燒窯，做了印有櫻井翔名字的餐盤給他當紀念品。

▼ 只要有聚餐相葉雅紀都奉陪

被選為日本好好先生代表也不為過的相葉雅紀，只要有其他成員約他吃飯，他一定會努力排開工作奉陪，他笑稱能讓大家感到幸福是他最開心的事情，不過每次都說不餓的他，坐下來看完菜單後總是又會忍不住點餐，讓大家都要他節制點啊！

▼二宮和也最愛在後台休息室摸大野智的屁屁

二宮和也有個小毛病就是每當看見在後台放空的隊長大野智，他就會上前摸他的屁股，一開始是覺得他的反應很好笑，最近則是靠近後就開始默默地揉個不停，就算大野智生氣喊停他也不聽，相較於喜歡亂摸人家屁屁的二宮，大野則是經常握著二宮的下巴不放。

▼二宮和也對相葉雅紀家中的電視不滿

二宮和也與相葉雅紀從小傑尼斯時代開始，就經常到彼此家中玩耍，但二宮卻抱怨相葉家中的電視擺在餐桌另一邊，讓他無法邊看電視邊吃飯，不過據說會這樣擺是因為相葉爸媽從小就嚴格教育小孩不准吃飯還分心看電視，二宮要多諒解啦！

▼松本潤再三懇求才如願進到大野智家中

私生活充滿著謎團的大野智，就算是交情好的嵐成員，也不讓他們到自己家中，

我愛嵐

還因此引來不滿，不過4人當中最有毅力的是松本潤，他再三拜託大野智，終於進到大野智家中，參觀完之後，他透露大野智家中擺滿自己創作的畫作跟收集的公仔，是藝術家的生活世界，無可挑剔。

不過非要挑剔的話，松本潤希望大野智可以改掉挖鼻孔的習慣，他笑稱，大野智三不五時就挖鼻孔，而且即使旁邊還有很多工作人員他也照挖不誤，讓松本潤很擔心他會挖到流鼻血。

▼成員們搭車趕通告時都靠黃色笑話提神

唉啊！畢竟嵐的成員們都是成年的大男孩嘛～會有小小的黃色笑話出現，粉絲們應該也不會太幻滅吧！他們笑稱在前往錄影地點的保母車上，就像是載了5個幼稚的高中生，他們的話題總是愈聊愈鹹濕，講話聲調也忍不住激動，經常讓司機大哥哭笑不得，至於聊天的詳細內容是什麼？那當然是不能說的祕密囉！

第七章　秘密嵐

◆ 嵐的工作祕密

▼ 大野智嚴格遵守時間的理由

當大野智還是小傑尼斯偶像的時候，他曾經因為睡過頭，來不及準時出現在現場直播的節目中，當時感覺一切都毀了的他，很猶豫是否要到電視台，打了電話之後，工作人員要他先到場再說，他只好連忙出門。

當天大野智因為懊惱以及愧疚，一整集都沒有開口說一句話，經過這件事情之後，他徹底了解到原來遲到不僅會影響到自己，也會帶給身邊很多人困擾，因此嚴格規定自己不准再有任何時間上的失誤，據說好幾次其他成員準時到集合地點時，都發現大野智已經提早抵達，並且呼大睡補眠中。

▼ 接到主演日劇邀約　大野智以為被騙了

對現在演技已經得到認同的大野智來說，印象最深刻的應該就是第一次主演的日劇《魔王》了，當時不少人對於劇組選擇他當主角感到質疑，連他本人也笑稱直

到開拍那一天,他都還認為一切應該只是電視台的整人遊戲節目橋段,自己不可能會當上連續劇主角,由此也看得出來大野智是個比誰都謙虛的演員。

▼櫻井翔在出道隔天連上學也害羞

說到嵐的閃亮(羞羞)歷史,就不得不提到出道單曲的透明露乳頭服裝了,聽説原本他們裡頭還穿了件坦克背心,但是不知為何到了正式上場時,背心消失了,在音樂節目《Music Station》的出道表演,不僅讓與他們同台的歌手看傻眼,連成員們也是強忍害羞情緒,努力完成了演出,櫻井翔隔天到學校時,踏進教室時一想到很多同學都透過節目看到他的表演,忍不住漲紅了臉。

▼相葉雅紀靠臉就能隨意進出動物園

眾所皆知相葉雅紀從2004年起就加入綜藝節目《志村動物園》的主持班底,他在節目中的搞笑表現,甚至會讓人忘了他是偶像這件事,為了跟動物親近,他不惜形象努力的搞笑表演,不僅廣為觀眾熟知,據說他現在不管去日本哪座動物園,都可

以跟園方打個招呼便能自由進出，靠臉進出動物園，可不是每個人都能做到的。

▼相葉雅紀住院時以為自己會被開除

雖然相葉雅紀給人開朗活潑的感覺，不過其實他小時候是個體弱多病的小孩，出道之後還曾經因為氣胸動手術住院，躺在病床上，無法參加節目錄影的他，滿腦子想的都是自己會不會因此被開除，加上當時又是新歌宣傳期，讓他更加擔心，不過他顯然想太多了，當他出院之後，成員們都開心地迎接他的歸隊。

▼二宮和也看劇本時只記自己的台詞

二宮和也對於演技有自我的堅持，他表示通常拿到劇本後，他只記自己的台詞部分，不過他絕對不是因為偷懶才這樣做，而是他認為，在日常生活中，大家應該都不知道對下一句會回你什麼話，萬一讀透了劇本，感覺在做反應時，會少了自然的感覺，所以他在拍戲才會只記住自己的台詞部分。雖然曾有演藝圈前輩建議他要把劇本全都看過一遍，但是二宮仍堅持自己的演戲理念。

▼二宮和也習慣記住每一位劇組工作人員的名字

就像對演技有自己的堅持一樣，二宮和也他也很堅持要記住劇組工作人員的名字，因為這樣拍戲時溝通才能流暢，劇組的氣氛跟士氣也會跟著提升。他透露最怕自己太投入角色當中，而疏於跟工作人員互動，所以拍戲過程中也會不時提醒自己得主動跟大家聊天。

▼松本潤太投入角色　導致雙手脫皮

松本潤在拍攝偶像劇《料理新鮮人》時，因為飾演菜鳥廚師，為了更貼近角色，他從零開始學做菜，手指經常被調理刀具劃傷，加上他在劇中經常有洗碗的鏡頭，因為劇組講求細節，調來餐廳使用的強力洗碗劑當道具，沒多久松本潤的手就開始脫皮發癢，也大嘆當個廚師真的很辛苦啊！

第七章 秘密嵐

176

▼松本潤進入傑尼斯的契機是姐姐

小時候是棒球少年的松本潤，改變夢想加入傑尼斯經紀公司的契機是他的姊姊借給他的傑尼斯偶像演唱會錄影帶。看見在舞台上閃閃發亮，跳著帥氣舞蹈的前輩們，松本潤開始夢想著自己有一天也能站上那舞台表演。

於是在國中畢業典禮結束那一天，松本潤自己前往傑尼斯經紀公司，報名參加面試，也敲開星夢的大門。或許是因為這樣，他對於演唱會上的舞蹈動作跟走位都相當謹慎，不容許出錯，不僅希望帶給觀眾最好的表演，也想給其他後輩最好的示範。

▼松本潤第一次演戲就被導演嚇哭

松本潤第一次演戲是在特別日劇中，飾演被害者的兒子，第一次演戲的他緊張到腦筋一片空白，經常忘詞，加上幾乎都在外地取景，讓他很想家也感到相當不安。

拍哭戲時，他因為遲遲哭不出來，導演氣到對他發飆大罵，令松本潤感到一肚子委屈，眼淚不禁奪眶而出，也因此順利地完成了拍攝，不過至今他仍不知道導演是故

177 我愛嵐

意罵他，還是真的被他氣到沒了耐性。

嵐

第八章
嵐 × 嵐
★不只是工作夥伴！嵐的各種小組合★

【第八章】嵐 × 嵐

◆大野智 × 二宮和也＝大宮組

大野智的「大」跟二宮和也的「宮」，合起來就是「大宮組」了。體型相近，一見面不是搯屁屁，就是手牽手聊天或互捏彼此臉頰，暖暖的氛圍看得旁人也跟著融化了，一點也不會覺得這2人矯情或噁心。

據說大野智跟二宮和也在小傑尼斯時代，幾乎每天都像是女高中生一樣，打電話聊天話家常，受到二宮的影響，大野也開始了歌唱的發聲練習，給彼此帶來正面能量。

他們在演唱會上搞笑的歌唱表演，也讓「大宮SK」成為粉絲認知度頗高的團內小組，但是惡搞過了頭，惹傑尼斯高層生氣，不得不做出解散宣言，不在演唱會上一起表演，一直到2012年才又復活，表演內容也被收錄在演唱會DVD中，看來2人的組合已經得到「官方」認證了。

我愛嵐

◆櫻井翔 × 相葉雅紀＝櫻葉組

櫻井翔的櫻加上相葉雅紀的葉，合起來就是「櫻葉組」了。在嵐的成員組合中，他們是最有 MAN 的一組，因為 2 人都有弟弟，在其他成員面前也會自然地流露出哥哥的感覺，不過，相葉雅紀跟櫻井翔在一起時，總會忍不住撒嬌，看來團裡的大哥哥應該是櫻井翔了。

相葉雅紀還為了櫻井翔，在綜藝節目《祕密嵐》中企劃了「我的千葉」單元，帶著櫻井到他出身的家鄉千葉縣趴趴走吃好料，還認真地聊起嵐的未來發展，最後相葉本來準備了地洞陷阱要整櫻井，但不知為何最後連相葉也一起跳進了洞裡，看著他們露出大男孩般開心的笑容，連電視機前的粉絲也覺得好幸福啊！

雖然他們的感情好到像老夫老妻，但是據說這 10 多年來，二宮和也每次邀大野智單獨用餐，都會被大野無情地推掉，二宮誇張地笑稱大野大概已經邀過一百萬次了，但是他不怕被拒絕，打算今後還繼續開口邀約，相信總有一天大野會點頭答應的。嗯！加油～

第八章 嵐 × 嵐

◆大野智 × 相葉雅紀＝天然組

大野智跟相葉雅紀都有天然呆的一面，所以他們的組合當然就是「天然組」囉！

當他們一起出外景時，看見愛放空的大野智，相葉雅紀就會比平常更加賣力，看到這樣的相葉，大野忍不住露出微笑說：「我喜歡跟相葉出外景。」在綜藝節目《一日孫嵐》中，曾因為其他成員工作太忙碌無法參加錄製，2人連續搭檔7次出外景，培養出主持好默契。

提起2人相處時的回憶，他們最難忘2010年時在演唱會結束後的下榻飯店，2人聊著聊著，說到「可以成為嵐的成員真好」的關鍵字時，邊落淚邊異口同聲地表示「以後也要一起加油！」，比他們晚一些進房間的櫻井翔見到這光景忍不住苦笑說：「推門進去看見他們哭得唏哩嘩啦的，當下都不知道該如何反應了，好難融入喔～但感覺得出來他們真的是掏心掏肺地在分享彼此的喜怒哀樂。」

櫻井翔與相葉雅紀的服裝品味也很相近，經常相約一起逛街，據說有次服裝店店員請櫻井跟相葉說店裡有折扣，要他有空一定要來看看，沒想到2個小時後相葉就出現在店裡了，讓店員也好訝異，因為真是太有效率了。

◆相葉雅紀 × 松本潤＝愛哭組

時間回到10年前左右的2004年，在嵐主持的慈善節目《24小時電視》中，相葉雅紀激動地唸著給成員們的信，松本潤也忍不住跟著感動落淚，這樣的2人都是溫柔善解人意的「愛哭組」成員。

總是很認真的松本潤遇上一上 High 就忘了周遭的相葉雅紀，松本總是會在一旁提醒他，相葉卻總是聽聽就忘了，讓他哭笑不得，不過粉絲們應該都覺得如果太嚴肅正經的話，相葉雅紀的魅力就會少一半了啊！而2人的身高是成員裡最為突出的，因此也有歌迷戲稱他們是「男模組」，松本潤酷酷的氣質搭上相葉雅紀療癒系的氛圍，一冷一熱之間搭配的正好。

松本潤則表示，他的酷只是外表，其實內心很火熱，相葉雅紀也證實了這一點，還把松本稱作是「移動的醫藥箱」，只要成員身體不舒服，松本總是會迅速地從包裡掏出藥給他們吃，相葉笑說：「真的受他很多照顧啊！我無以回報，只好送上我的爽朗笑容當謝禮了。」

第八章 嵐 × 嵐

◆大野智 × 松本潤＝爺孫組

成員中年紀最長的大野智跟年紀最小的松本潤，搭在一起被戲稱是「爺孫組」，不過實際上，他們只差3歲啦！

松本潤笑稱，如果沒有成為嵐的成員的話，他這輩子應該都不會跟大野智變成朋友，因為雖然他們年紀只差3歲，但是大野總是不自覺地散發出「衰老感」，跟他在一起有點像是跟阿公相處。

或許也因為如此，松本潤跟大野智在一起時，他總是黏在他身邊，偶爾還會像靜不下來的調皮孫子一樣，出手捉弄大野，不過每當大野以親親回擊時，松本就會愣住，互動還真的像是爺孫倆。

而在工作，尤其是演唱會時，2人就會變身認真魔人，一起討論演唱會內容，大野智負責編排舞蹈動作，松本潤則是常出一些有趣的點子，希望讓演唱會變得更有趣，結束工作後再一起到彼此家中玩耍，順帶一提，松本也是第1個成功進入大野家的成員呢！

◆二宮和也 × 櫻井翔＝磁鐵組

2人姓氏英文的縮寫正好是「N」跟「S」，就像是磁鐵一樣，所以稱為「磁鐵組」，另外，他們也一起演出過日劇《貧窮貴公子》（日本原名：《山田太郎的故事》，所以也有粉絲稱他們是「山田太郎組」）。

二宮和也與櫻井翔因為腦筋反應快，櫻井丟出的梗，二宮都能迅速叶槽，在綜藝節目中總是可以迸出笑料來，被其他成員公認為是「嵐的大腦」，他們默契好到只要看彼此眼神，就知道對方下一秒要說出什麼話或是做出哪些反應來。

在一起拍攝《貧窮貴公子》期間，他們也扛起炒熱拍攝現場氣氛的工作，二宮總愛把手搭在櫻井的肩膀上，做出因為找不到肩膀而手滑的搞笑動作，雖然被嘲弄沒有肩膀（斜肩），但是櫻井翔還是樂得跟二宮一搭一唱。

◆二宮和也 × 松本潤＝老么組

二宮和也與松本潤都是1983年出生，同是嵐裡頭的老么成員，不過真要仔

第八章 嵐×嵐

細算的話，最小的是松本。2人都同樣在嵐走紅前，就先以個人的名義活躍於連續劇作品中，雖然他們接演的角色類型都大不相同，但還是不少歌迷還是會把2人放在一起做比較。

不過他們卻都謙虛地笑稱，真要比演技的話，自己還差得遠，雖然相處時比較不會打打鬧鬧，但是卻打從心底，互相欣賞彼此的演技。在二宮喝醉時，松本總是會在旁悉心照料，還不介意二宮把嘔吐物吐在自己手上，也會留意二宮最近迷上的電玩遊戲，甚至送小禮物給二宮，顯然對他的一舉一動很在意啊！

嵐

第九章
嵐粉絲才懂的
50 件事

○○1

▶看演唱會 DVD，應援手燈跟尖叫聲不能少

手燈是必備品，還會對著電視自言自語，聽到櫻井翔大喊：「大家今天好嗎～」怎麼能不給點回應呢！

○○2

▶在 KTV 點嵐的歌曲，只唱本擔的部分

點了歌之後，只唱本擔（自己支持的成員）的部分，其他部分就交給同行的朋友來分，國民偶像的歌曲，大家都會唱啦！

○○3

▶粉絲聚在一起，會認真思考嵐的未來

明年的演唱會行程、成員的演出計畫，他們的人氣能持續多久？將來會如何？光想想都煩惱不完啊！自己的幸福？偶像的幸福就是我的幸福囉！

189

我愛嵐

●●4

▶愛屋及烏，跟嵐同期的傑尼斯偶像也要支持

曾跟櫻井翔同台表演，現在負責編排嵐舞蹈的屋良朝幸跟二宮和也同一天生日的風間俊介等，跟嵐相關的每一位傑尼斯偶像，也要支持才行。

●●5

▶把嵐當目標的傑尼斯後輩也要守護

尊敬嵐成員，把他們當成努力目標的後進，當然也是粉絲們支持的對象，像是因為崇拜大野智而加入傑尼斯經紀公司的知念侑李（Hey！Say！JUMP）、在櫻井翔之後進入慶應大學就讀的菊池風磨（Sexy Zone）等等，他們的存在真是令人感到欣慰啊！

●●6

▶對嵐以外的傑尼斯偶像組合也一清二楚

終極版就是可以掌握所有傑尼斯旗下偶像組合的一舉一動，結果是只要跟嵐同一家經紀公司的偶像，嵐粉都支持啦！

007

▶跟嵐合作的演員都是大好人

不僅要支持跟嵐同公司的偶像，跟嵐合作過的演員們也要給予支持才行，出川哲郎、小倉智昭等，大家都是好人喔！

008

▶會特別注意公開表示欣賞嵐的女星

只要有女星在電視節目中說出自己很欣賞嵐的成員，她會立刻受到粉絲的嚴厲審視，「妳有我們懂嵐嗎？」、「妳倒是唱首嵐的歌曲來聽聽啊！」不過說到底，大家都是同好啦！

009

▶隨身攜帶嵐專用的手帳

嵐成員的電視節目播出時間、雜誌發售日、單曲專輯的發行預約時間都仔細地寫在手帳上，回神才發現跟嵐相關的日程排得比自己的私人行程還滿……

我愛嵐

010

▶看見跟嵐相關的顏色就會多注意幾眼

藍色＝大野智、紅色＝櫻井翔、綠色＝相葉雅紀、黃色＝二宮和也、紫色＝松本潤，只要這些顏色出現在眼前，就會忍不住多看幾眼，基本上買衣服時也以這些顏色為主。

011

▶聽到職場或是學校裡有嵐粉絲，會特別留意

只要聽到有人跟自己一樣也是嵐的粉絲，就會特別在意，「她是擔（支持）誰？」「喜歡幾年了？」「去看過演唱會嗎？」嗯～好想一次問清楚啊！但又不敢貿然靠近……

012

▶不管做什麼事情都可以跟嵐扯上關係

考試唸書、工作，一天 24 小時都在想著嵐啊！對他們相關的文字跟數字非常敏感，喝飲料會不自覺選 50 「嵐」、吃拉麵會挑花月「嵐」等等不勝枚舉。

第九章 嵐粉絲才懂的 50 件事

●13

▶走在街上聽到嵐的歌曲會立刻停格

「為何這家店會播嵐的歌曲？」「難不成店員也是嵐粉絲？」只要想到這裡內心就難掩興奮，並跟著在大街上哼起歌來。

●14

▶其他興趣也能跟嵐做結合

舉凡畫畫、寫作、手工藝，創作的題材不用說當然都以嵐成員為主囉！

●15

▶跟嵐相關的大小資訊，必須徹底掌握

怎麼搜索還是不夠，還想更了解成員們啊！嵐的粉絲比誰都好學，網路、書籍，只要是可以了解嵐的相關管道都不放過。

我愛嵐

016

▶跟嵐相關的事情都深印腦海

資料看這麼多，當然比任何人都還了解他們啦！哪個成員說過哪些話？最愛的料理是什麼？這些可倒難不倒粉絲們。

017

▶資深粉絲是神啊！

從嵐成員在小傑尼斯時代就開始支持的資深粉絲們，掌握的資訊可是又深又廣，手邊可能還有難得一見的表演影像或是雜誌，有神快拜！

018

▶連家人都開始對嵐的事情瞭若指掌

不知不覺間，媽媽也跟著看嵐的演唱會 DVD 或是主持綜藝節目，跟爸媽或是兄弟姊妹聊天的內容中也開始出現嵐成員的話題，全家一起支持嵐也能增進親情呢！

019

▶聽到有人讚賞嵐就會感到驕傲又感謝

　　只要聽到有人誇嵐的成員們，粉絲就會格外激動，甚至忍不住握著對方的雙手說謝謝！

020

▶看到存款簿會不禁冒冷汗

　　一不小心就花了太多錢在周邊商品上，更別提偶爾還會飛到日本朝聖，存款當然也就……

021

▶ LINE 貼圖？我只用嵐的截圖

　　不被聊天軟體 LINE 的可愛貼圖吸引而胡亂下載，跟朋友聊天時用嵐成員的表情截圖才是王道啦！。

我愛嵐

O22
▶會另外開設追星專用的推特帳戶

推特是掌握嵐所有動態最好的管道之一,至於帳戶名,當然也要取得讓人一眼就知道我是粉絲囉!

O23
▶部落格的內容也離不開嵐

部落格裡總是詳細紀錄著嵐成員在綜藝節目的發言、廣播節目的內容,甚至是嵐的歷年活動、銷售資料等。

O24
▶善用嵐的顏文字

聊天時也會善用嵐成員的顏文字。怎麼樣?是不是很像呢?
大野智=(´・∀・`)
櫻井翔=(`・3・´)
相葉雅紀=(´◇`)
二宮和也=(.°ー°)
松本潤=ノ´∀`ル

025

▶自行替成員辦生日會

舉凡嵐的成軍日、成員的生日,這些大小紀念日,就算成員不能真的出席,但是一定要幫他們慶祝才行,蛋糕蠟燭當然也不能少。

026

▶總是忙著預約新歌跟 DVD 作品

尤其是初回盤,沒有先預訂的話是買不到的,得手刀衝去預約才行。

027

▶在單曲發售日前就把新歌聽膩了

像是有搭配成員主演連續劇的單曲,因為會重看好幾次,加上重覆聽成員的廣播,聽到都會唱了,所以明明過幾天才是新歌發售日,但已經有聽膩的感覺。

197

我愛嵐

028

▶演唱會 DVD 遲遲看不完

「這動作好帥，再看一次！」「嗯？他這裡怎麼有傷口？」「唉啊～好像看到小褲褲惹～（羞）」諸如此類要細看的地方太多了，只好一次次倒回去再看一次囉！

029

▶頻繁地按慢動作鍵

倒回去重看不過癮，為了看到更多細節，乾脆猛按慢動作鍵，有時還會發現原來台下一掃而過的觀眾是某某藝人呢！幸運的話，或許還可以看見觀眾席上的自己？

030

▶回神時自己已經落淚了

跟著嵐的節目或是戲劇作品，又哭又笑是一定不能少的啊！

031

▶在車上看（聽）嵐的節目憋笑好痛苦

雖然很努力忍住，但是還是常被嵐成員無厘頭的搞笑方式給逗笑，不是默默歪嘴笑就是忍不住笑出聲，小心被其他乘客當成怪胎喔～

032

▶挑半天，最後還是把嵐出現的雜誌全都帶回家

每次總心想這次要少買幾本電視周刊或是偶像雜誌，但是每一本都好帥，真難抉擇，還是全部都買回家好了。

033

▶等待掃圖的雜誌堆積如山

不知不覺雜誌已經在房間裡變成一座小山，全是還沒拆開的雜誌，為了可以好好保存，掃圖是一定要的，只是工程浩大啊！

我愛嵐

０34

▶重覆買一樣的東西

拿雜誌來舉例,有時同一期會買 2 本以上,一本用來掃圖、一本用來珍藏、一本借朋友、一本再一本……有幾本都不夠啦!

０35

▶總是在與硬碟的容量搏鬥

嵐成員們出演的節目實在太多,外接硬碟再多也總是不夠用啊!(抓頭)

０36

▶嵐演出的電影或日劇原著小說必買

想詳細了解劇情跟角色的內心時,原著小說是最好的選擇,要是書腰上有成員們的演出劇照,那更是非買不可。

037

▶連續劇怎麼也看不膩

成員們演出的連續劇，看一次怎麼夠？得一看再看，第 1 次看時想像自己是劇中男主角，第 2 次看時想像自己就是劇中女主角，就這樣反覆看第 3 次、第 4 次……

038

▶異常關心收視率的走向

啊……這禮拜的收視又比上周跌了一點……比電視台還要關心收視率的走向的人正是嵐的粉絲們，心情還會隨著收視率的高低而起伏。

039

▶都已經錄好了，卻還是不惜重本買劇集 DVD

成員們演出的連續劇，錄也錄了，也重看好幾次了，但是一旦聽到要出精裝版 DVD，還是會忍不住預約，沒辦法，因為有收錄獨家幕後花絮嘛～

040

▶會對著電視吐槽

　　成員們在節目中的發言，粉絲們可是一字一句都記得很清楚，發現前後矛盾時，在電視機前吐槽，還能立刻翻出之前的影像對照，是專業級粉絲的特技。

041

▶想盡辦法買到嵐在節目中穿過的衣服

　　雖然是女生，還是想跟嵐成員們穿一樣的衣服，能在最短時間內找出衣服的品牌與款式，也是粉絲一路累積出的功力。

042

▶望著成員在節目中的互動而傻笑

　　嵐的成員們感情就跟親兄弟一樣親密，在綜藝節目中的互動，只要是看過的粉絲都會忍不住會心一笑吧！互戳、互摸的小動作或是視線的交流什麼的最有愛了！（噴鼻血）

043

▶好希望看見只有嵐的特別節目

雖然成員們曾經擔任過慈善節目或是紅白歌唱大賽等長時間播出的大型節目主持，但是還是看不過癮啊！

044

▶歌唱節目得反覆一看再看

跟連續劇一樣，成員們參加的歌唱節目，也是得一看再看啊！第 1 次盯著本擔看，第 2 次看 5 人的整體表演，每次都會有新發現呢！

045

▶不知不覺間已經學會所有舞步

畢竟歌唱節目都重看那麼多次了，一人分飾 5 角，唱跳整首歌曲都沒有問題。

我愛嵐

046

▶看「Music Station」的懷舊影像找嵐身影

　　一有回顧 VCR，就有機會看見當年出道前，在 KinKi Kids 或是 V6 身後跳舞的青澀成員們，真可愛。

047

▶網路上的相關新聞跟訪談，一律存進電腦裡

　　不管是新的代言活動還是新日劇的演出發表，只要是嵐相關的新聞，都要整理好存進電腦裡才行。

048

▶日文程度因為看嵐的節目變好了

　　因為嵐開始認真學日文，把成員演出的綜藝節目內容或是雜誌訪談的重點翻成中文，讓更多不懂日文的粉絲，掌握成員們的最新動態，是義務也是使命啊！

049

▶祈禱著嵐的台灣演唱會

邊看日本演唱會 DVD，心裡邊想著他們何時才會再舉辦亞洲巡迴，來台灣開唱呢？痴痴等待中。

050

▶嵐是神團啊

在嵐粉絲的心目中，再也沒有其他偶像組合能超越他們了。（無誤）

嵐

第十章
軌跡年表

★歷年大事、得獎紀錄★

嵐的軌跡年表

1980 年 11 月 26 日	大野智於東京都出生
1982 年 1 月 25 日	櫻井翔於東京都出生
1982 年 12 月 24 日	相葉雅紀於千葉縣出生
1983 年 6 月 17 日	二宮和也於東京出生
1983 年 8 月 30 日	松本潤於東京都出生
1994 年 10 月 16 日	大野智加入傑尼斯經紀公司
1995 年 10 月 22 日	櫻井翔加入傑尼斯經紀公司
1996 年 5 月 17 日	松本潤加入傑尼斯經紀公司
1996 年 6 月 19 日	二宮和也加入傑尼斯經紀公司
1996 年 8 月 15 日	相葉雅紀加入傑尼斯經紀公司
1997 年 7 月 23 ～ 8 月 21 日	相葉、二宮、松本第一次演出舞台劇《Stand by Me》
1997 年 8 月 7 日～ 12 月 10 日	大野演出舞台劇《KTO TO KYO》

我愛嵐

嵐的軌跡年表	
1997 年 8 月 29 日～ 10 月 26 日	全員參加《KTO TO KYO 小傑尼斯總動員公演》
1997 年 10 月 18 日～ 12 月 20 日	相葉與松本演出連續劇《未滿都市》
1998 年 1 月 1 日	二宮演出短篇日劇《越過天城》
1998 年 4 月 18 日～ 11 月 29 日	相葉與松本參與《KIO TO KYO》春季公演
1998 年 4 月 29 日	相葉與松本首部電影作品《新宿少年偵探團》上映
1998 年 10 月 7 日～ 12 月 23 日	松本首度演出連續劇《沒有必要的人》
1998 年 10 月 9 日～ 12 月 18 日	二宮演出連續劇《繼母庸人妙管家》
1999 年 4 月 12 日～ 6 月 21 日	二宮首度主演連續劇《危險的放課後》
1999 年 9 月 15 日	在夏威夷檀香山的郵輪上舉辦出道記者會
1999 年 10 月 11 日～ 10 月 29 日	全員演出連續劇《V 的嵐》
1999 年 11 月 3 日	推出首張單曲〈A．RA．SHI〉

嵐的軌跡年表	
1999 年 11 月 5 日～ 26 日	參加廣播節目《嵐的金曜日》放送
2000 年 4 月 3 日～ 2002 年 9 月 30 日	主持廣播節目《嵐音》
2000 年 4 月 5 日	第 2 張單曲〈SUNRISE 日本／HORIZON〉
2000 年 4 月 6 日～ 30 日	舉辦首度巡迴演唱會「嵐 FIRST CONCERT2000」
2000 年 6 月 28 日	推出首張 DVD 影像作品《素顏嵐》
2000 年 7 月 12 日	推出第 3 張單曲〈颱風世代-Typhoon Generation〉
2000 年 8 月 13 日～ 29 日	舉辦巡迴演唱會「嵐～ Typhoon Generation ～ SUMMER CONCERT 2000」
2000 年 10 月 11 日～ 12 月 20 日	二宮演出連續劇《頑固老哥》
2000 年 11 月 8 日	推出第 4 張單曲〈感謝感激暴風雨〉
2000 年 12 月 3 日 ～ 2001 年 4 月 29 日	演出特別日劇《史上最糟的約會》
2001 年 1 月 24 日	推出首張專輯《ARASHI NO.1 ～嵐呼喚暴風雨～》

我愛嵐

嵐的軌跡年表	
2001 年 3 月 25 日～ 4 月 30 日	舉辦巡迴演唱會「嵐 SPRING CONCERT 2001 ～嵐呼喚暴風雨～」
2001 年 4 月 12 日～ 6 月 28 日	相葉參與連續劇《女婿大人》演出
2001 年 4 月 13 日～ 6 月 8 日	櫻井參與連續劇《最靠近天堂的男人 教師篇》演出
2001 年 4 月 18 日	推出第 5 張單曲〈因為你所以我存在〉
2001 年 8 月 1 日	推出第 6 張單曲〈時代〉
2001 年 10 月 3 日 ～ 2002 年 6 月 26 日	主持第一個冠名綜藝節目《真夜中的嵐》
2001 年 10 月 5 日	相葉單獨主持廣播節目《嵐・相葉雅紀的 LIPS ARASHI REMIX》
2001 年 10 月 10 日～ 12 月 12 日	二宮演出連續劇《半個醫生》
2001 年 11 月 7 日	唱片發行從波麗佳音轉移到 J Storm
2001 年 12 月 23 日 ～ 2002 年 1 月 7 日	舉辦巡迴演唱會「ARASHI ALL Arena tour Join the STORM nagoya osaka yokohama」

嵐的軌跡年表

2002 年 1 月 8 日～ 3 月 15 日	櫻井演出連續劇《木更津貓眼》
2002 年 2 月 4 日～ 24 日	大野首度主演舞台劇《青木家的太太》
2002 年 2 月 6 日	推出第 7 張單曲＜ a Day in Our Life ＞
2002 年 3 月	相葉因肺氣胸入院，嵐暫時以 4 人形式活動。
2002 年 4 月 17 日～ 7 月 3 日	松本演出連續劇《極道鮮師》
2002 年 4 月 17 日	推出第 8 張單曲＜心情超讚＞
2002 年 5 月 16 日	推出精選輯《嵐 Single Collection 1999-2001》
2002 年 6 月 12 日	推出第 2 張影音作品《ALL or NOTHING》
2002 年 7 月 3 日～ 2003 年 6 月 25 日	深夜綜藝節目《C 的嵐》開始
2002 年 7 月 17 日	推出第 2 張專輯《HERE WE GO！》
2002 年 10 月 1 日	大野開始主持廣播節目《ARASHI DISCOVERY》

嵐的軌跡年表	
2002 年 10 月 4 日	二宮開始主持廣播節目《BAY STORM》
2002 年 10 月 5 日	櫻井開始主持廣播節目《SHO BEAT》、松本開始主持廣播節目《嵐 JUN STYLE》
2002 年 10 月 5 日 ～ 2004 年 3 月 27 日	綜藝節目《生嵐 LIVESTORM》開始播出
2002 年 10 月 17 日	推出第 9 張單曲＜ PIKA ☆ NCHI ＞
2002 年 10 月 18 日	5 人首度一起演出的電影《PIKA ☆ NCHI LIFE IS HARD 不過 HAPPY》上映
2002 年 12 月 28 日 ～ 2003 年 1 月 13 日	舉辦巡迴演唱會「ARASHI STORM CONCERT 2003 新嵐 ATARASHI ARASHI」
2003 年 1 月 8 日～ 3 月 12 日	二宮演出連續劇《熱烈的中華飯店》
2003 年 1 月 18 日～ 3 月 15 日	櫻井首度主演連續劇《熱血小教師》
2003 年 2 月 13 日	推出第 10 張單曲＜不知所措＞
2003 年 3 月 15 日	二宮首部主演電影《青之炎》上映

嵐的軌跡年表	
2003 年 4 月 11 日～5 月 11 日	大野主演舞台劇《戰國風》
2003 年 4 月 16 日～6 月 18 日	松本主演連續劇《寵物情人》
2003 年 7 月 2 日	深夜綜藝節目《D 的嵐》開始
2003 年 7 月 4 日～9 月 12 日	二宮主演連續劇《Stand UP!!》
2003 年 7 月 9 日	推出第 3 張專輯《How's it going？》
2003 年 8 月 7 日～9 月 7 日	舉辦巡迴演唱會「USO!? 日本 special ARASHI SUMMER CONCERT 2003 How's it going？」
2003 年 9 月 3 日	推出第 11 張單曲＜赤腳的未來／比言語更重要的東西＞
2003 年 10 月 10 日～12 月 12 日	相葉演出連續劇《熱血校園》
2003 年 11 月 15 日	櫻井演出的電影《木更津貓眼日本系列》上映
2003 年 12 月 17 日	推出第 3 張影音作品＜How's it going？ SUMMER CONCERT 2003＞

我愛嵐

嵐的軌跡年表	
2003 年 12 月 18 日 ～ 2004 年 1 月 12 日	舉辦巡迴演唱會「嵐 WINNTER CONCERT 2003-2004 ～ LIFE IS HARD 不過 HAPPY」
2004 年 2 月 18 日	推出第 12 張單曲〈PIKA ★★ NCHI DOUBLE〉
2004 年 3 月 1 日	電影《PIKA ☆ NCHI LIFE IS HARD 所以 HAPPY》上映
2004 年 3 月 6 日～ 30 日	二宮舞台劇《遠離澀谷》公演
2004 年 4 月 3 日	綜藝節目《嵐有一套》開始
2004 年 4 月 15 日	相葉加入《志村動物園》班底
2004 年 5 月 2 ～ 30 日	大野主演舞台劇《TURE WEST》
2004 年 7 月 8 日～ 9 月 16 日	二宮演出連續劇《小南的迷你情人》
2004 年 7 月 21 日	推出第 4 張專輯《就趁現在》
2004 年 7 月 27 日～ 8 月 31 日	舉辦巡迴演唱會「2004 D 的嵐！Presents 嵐！就趁現在」

嵐的軌跡年表

2004 年 8 月 18 日	推出第 13 張單曲〈眼中的銀河／ Hero〉
2004 年 8 月 21 日～ 22 日	主持慈善特別節目《24 小時愛心救地球》
2004 年 8 月 30 日～ 9 月 30 日	櫻井演出連續劇《時生 給父親的留言》
2004 年 11 月 10 日	推出精選輯《5 × 5 THE BEST SELECTION OF 2002 ← 2004
2004 年 12 月 4 日～ 2005 年 1 月 9 日	櫻井大野松本演出舞台劇《西城故事》
2005 年 1 月 1 日	推出第 4 張影音作品《2004 嵐！就趁現在》
2005 年 1 月 13 日～ 3 月 24 日	二宮演出連續劇《溫柔時光》
2005 年 1 月 15 日	松本演出電影《東京鐵塔》
2005 年 3 月 23 日	推出第 14 張單曲〈櫻花盛開〉
2005 年 4 月 3 日～ 5 月 4 日	二宮主演舞台劇《沒有理由的反抗》
2005 年 4 月 9 日	綜藝節目《一日孫嵐》

215 我愛嵐

嵐的軌跡年表	
2005 年 4 月 13 日～ 9 月 28 日	松本首次主持綜藝節目《大家的電視》
2005 年 5 月 1 日～ 29 日	松本主演舞台劇《伊甸之東》
2005 年 7 月 26 日～ 8 月 24 日	舉辦巡迴演唱會「嵐 LIVE 2005 One SUMMER」
2005 年 8 月 3 日	推出第 5 張專輯《ONE》
2005 年 9 月 6 日～ 10 月 9 日	相葉首度主演舞台劇《有燕子的車站》
2005 年 10 月 3 日～ 11 月 1 日	大野主演舞台劇《幕末戀風》
2005 年 10 月 5 日	綜藝節目《G 的嵐！》開始
2005 年 10 月 21 日～ 12 月 16 日	松本主演日劇《流星花園》
2005 年 11 月 16 日	推出第 15 張單曲〈WISH〉
2006 年 1 月 14 日～ 2 月 6 日	櫻井翔舉辦個人演唱會「THE SHOW」
2006 年 1 月 29 日～ 2 月 26 日	大野舉辦個人演唱會「2006 X 壓歲錢／嵐＝ 3104（satoshi）圓」

嵐的軌跡年表	
2006 年 3 月 11 日	二宮赴美國拍攝電影《來自硫磺島的信》於 4 月 25 日返日
2006 年 3 月 27 日～4 月 26 日	櫻井主演舞台劇《美麗遊戲》
2006 年 5 月 7 日～30 日	松本主演舞台劇《白夜女騎士》
2006 年 5 月 17 日	推出第 16 張單曲（安啦沒問題）
2006 年 7 月 5 日	推出第 6 張專輯《ARASHIC》
2006 年 7 月 9 日～8 月 31 日	舉辦巡迴演唱會「嵐 SUMMER TOUR 2006 ARASHIC ARASHIC Cool & Soul」
2006 年 7 月 22 日	櫻井首部主演電影《蜂蜜幸運草》上映
2006 年 7 月 31 日	成員一天內飛往泰國、台灣、韓國 3 地，為亞洲巡迴演唱會造勢
2006 年 8 月 2 日	推出第 17 張單曲（藍天腳踏板）
2006 年 9 月 16 日～17 日	在台北小巨蛋舉辦「2006 in Taipei　久等了！嵐來了！」演唱會

217 我愛嵐

嵐的軌跡年表	
2006 年 9 月 22 日	參與於韓國光州世界盃競技場舉行的「2006 ASIA SONG FESTIVAL」演唱會
2006 年 10 月 2 日	綜藝節目《嵐的宿題君》開始／櫻井成為新聞節目《NEWS ZERO》班底
2006 年 10 月 28 日	櫻井演出電影《木更津貓眼 世界系列》上映
2006 年 11 月 11 日～12 日	舉辦韓國演唱會「ARASHI FIRST CONCERT 2006 in Seoul」
2006 年 12 月 2 日～28 日	大野演出舞台劇《轉世薰風》
2006 年 12 月 9 日	二宮演出電影《來自硫磺島的信》上映
2006 年 12 月 23 日	二宮配音動畫電影《惡童當街》上映
2007 年 1 月 3～8 日	凱旋紀念公演
2007 年 1 月 5 日～3 月 6 日	松本主演連續劇《流星花園 2》
2007 年 1 月 20 日	松本主演電影《妹妹戀人》上映

嵐的軌跡年表	
2007 年 1 月 11 日～3 月 22 日	二宮主演連續劇《敬啟、父親大人》
2007 年 2 月 21 日	推出第 18 張單曲〈Love so sweet〉
2007 年 4 月 4 日	成員演出的電影《黃色眼淚》上映
2007 年 4 月 18 日～6 月 27 日	松本主演連續劇《料理新鮮人》
2007 年 4 月 21 日～30 日	舉辦首度的巨蛋公演「ARASHI AROUND ASIA+in DOME」
2007 年 5 月 2 日	推出第 19 張單曲〈We can make it ！〉
2007 年 7 月 6 日～9 月 14 日	二宮、櫻井演出連續劇《貧窮貴公子》
2007 年 7 月 11 日	推出第 7 張專輯《Time》
2007 年 7 月 14 日～10 月 8 日	舉辦巡迴演唱會「ARASHI SUMMER TOUR 2007 Time —言語的力量—」
2007 年 9 月 5 日	推出第 20 張單曲〈Happiness〉
2007 年 10 月 7 日	推出第 6 張影音作品《ARASHI AROUND ASIA+in DOME》

我愛嵐

嵐的軌跡年表	
2007 年 10 月 22 日～11 月 18 日	相葉主演舞台劇《難忘的人》
2008 年 2 月 20 日	推出第 21 張單曲〈Step and Go〉
2008 年 2 月 21 日～29 日	大野舉辦個人展覽「FREESTYLE」
2008 年 4 月 10 日	綜藝節目《祕密嵐》開始
2008 年 4 月 12 日	綜藝節目《嵐的大運動會》開始
2008 年 4 月 16 日	推出第 7 張影音作品《ARASHI SUMMER TOUR 2007 Time ─言語的力量─》
2008 年 4 月 23 日	推出第 8 張專輯《Dream "A" live》
2008 年 5 月 10 日	松本主演電影《黃金公主：敵中突破》上映
2008 年 5 月 16 日～7 月 6 日	舉辦首度的全日本 5 大巨蛋演唱會「ARASHI Marks 2008 Dream A-live」
2008 年 6 月 25 日	推出第 22 張單曲〈One Love〉
2008 年 6 月 28 日	松本主演電影《流星花園：皇冠的祕密》上映

嵐的軌跡年表	
2008 年 7 月 4 日～9 月 12 日	大野主演連續劇《魔王》
2008 年 8 月 20 日	推出第 23 張單曲〈truth/ 前往風的彼方〉
2008 年 8 月 30 日～31 日	主持慈善節目《24 小時電視 愛心救地球》
2008 年 9 月 5 日～11 月 16 日	展開第 2 次亞洲巡迴演唱會，於東京、台北、首爾和上海 4 地開唱。東京站會場為國立競技場，成為繼 SMAP 和美夢成真之後，第 3 組於該處舉辦個唱的團體
2008 年 10 月 17 日～12 月 19 日	二宮主演日劇《流星之絆》
2008 年 11 月 5 日	推出第 24 張單曲〈Beautiful days〉
2009 年 1 月 16 日	大野主演連續劇《音樂孩子王》
2009 年 3 月 4 日	推出第 25 張單曲〈Believe/ 烏雲散去、天氣晴〉
2009 年 3 月 7 日	櫻井主演電影《正義雙俠》上映
2009 年 3 月 25 日	推出第 8 張影音作品《ARASHI AROUND ASIA 2008 in TOKYO》

我愛嵐

嵐的軌跡年表	
2009 年 4 月 17 日～6 月 26 日	松本主演連續劇《Smile》
2009 年 4 月 18 日～6 月 20 日	櫻井主演連續劇《電視審判秀》
2009 年 5 月 27 日	推出第 26 張單曲〈明日的記憶／Crazy Moon ～妳·是·無敵的～〉
2009 年 7 月 1 日	推出第 27 張單曲〈Everything〉
2009 年 8 月 19 日	推出精選輯《1999-2009 完全精選！》
2009 年 8 月 28 日	在國立競技場及 5 大巨蛋展開 10 周年紀念巡迴演唱會「ARASHI Anniversary Tour 5 x 10」，並創下連續 3 天舉行國立演唱會的先例
2009 年 8 月 31 日	《1999-2009 完全精選！》銷量破百萬張
2009 年 10 月 9 日～12 月 11 日	相葉演出連續劇《我的女孩》
2009 年 11 月 3 日	MV 合輯《5 × 10 1999-2009 音樂錄影帶完全精選！》刷新日本公信榜音樂 DVD 首周銷量紀錄

嵐的軌跡年表

2009 年 11 月 11 日	推出第 28 張單曲〈My Girl〉
2009 年 12 月 18 日	拿下 ORICON 日本公信榜年度單曲銷量前 3 名，專輯及影音作品銷量也同時奪冠
2009 年 12 月 31 日	首度獲邀出席《紅白歌唱大賽》（NHK 電視台）
2010 年 1 月 9 日	全員演出新春特別日劇《最後的約定》（富士電視台），並演唱主題曲《天空那麼高》
2010 年 1 月 17 日～3 月 21 日	櫻井演出連續劇《代書萬萬歲》
2010 年 2 月 24 日	獲頒「第 24 回日本金唱片大賞」年度最優秀歌手等 10 個獎項，創下先例
2010 年 3 月 3 日	推出第 29 張單曲〈Troublemaker〉
2010 年 4 月 8 日	被日本國土交通省任命為「觀光立國大使」，負責向海外推廣日本旅遊
2010 年 4 月 9 日～11 日	松本主演特別劇《我家的歷史》
2010 年 4 月 17 日	大野主演連續劇《怪物王子》

我愛嵐

嵐的軌跡年表	
2010 年 4 月 24 日	綜藝節目《嵐的大挑戰》開始
2010 年 5 月 2 日～24 日	相葉演出舞台劇《與你的千個夢想》
2010 年 5 月 19 日	推出第 30 張單曲〈Monster〉
2010 年 7 月 7 日	推出第 31 張單曲〈To be free〉
2010 年 7 月 19 日～9 月 20 日	松本主演連續劇《閃耀夏之戀》
2010 年 8 月 4 日	推出第 9 張專輯《我眼中的風景》
2010 年 8 月 21 日 ～ 2011 年 1 月 16 日	在國立競技場展開一連 4 天的演唱會「ARASHI 10-11 Tour "Scene" ～你和我眼中的風景～」，入場人數達 86 萬人，其後也連續第 3 年舉辦五大巨蛋巡迴
2010 年 9 月 8 日	推出第 32 張單曲〈Dear Snow〉
2010 年 10 月 1 日	二宮主演電影《大奧～男女逆轉》上映

嵐的軌跡年表	
2010 年 10 月 6 日	推出第 33 張單曲〈Løve Rainbow〉
2010 年 10 月 19 日～12 月 21 日	二宮主演連續劇《飛特族、買個家。》
2010 年 11 月 10 日	推出第 34 張單曲〈無盡的天空〉
2010 年 12 月 31 日	首度主持《紅白歌唱大賽》（NHK 電視台）
2011 年 1 月 5 日	獲頒「第 25 回日本金唱片大賞」年度最優秀歌手等 6 個獎項，更連續 2 年獲得邦樂年度藝人。
2011 年 1 月 29 日	二宮主演電影《殺戮都市 前篇》上映
2011 年 1 月 31 日	為手機通訊商 au 代言智慧型手機服務，製作了共 60 個版本的廣告，獲得金氏世界紀錄認證
2011 年 2 月 4 日～4 月 1 日	相葉主演連續劇《王牌酒保》
2011 年 2 月 23 日	推出第 35 張單曲〈Lotus〉
2011 年 4 月 23 日	二宮主演電影《殺戮都市：完美抉擇》上映

我愛嵐

嵐的軌跡年表	
2011 年 6 月 24 ～ 26 日	一連四天於東京巨蛋舉行名為「嵐的開心學校」演唱會，部分收益作為「Marching J」賑災基金
2011 年 7 月 6 日	推出第 10 張專輯《Beautiful World》
2011 年 8 月 27 日	櫻井主演電影《神的病歷簿》上映
2011 年 11 月 2 日	推出第 36 張單曲〈迷宮戀曲〉
2011 年 11 月 26 日	大野主演電影版《怪物王子》上映
2011 年 12 月 31 日	第 2 次主持《紅白歌唱大賽》（NHK 電視台）
2012 年 1 月 6 日	第 3 度擔任慈善節目《24 小時電視》主持人，大野負責設計義賣慈善 T 恤，二宮則主演特別劇《乘著輪椅飛翔》
2012 年 1 月 16 日～3 月 19 日	松本演出連續劇《女王偵探社》
2012 年 2 月 4 日	相葉擔任旁白配音的動物紀錄片《日本島～親愛物語》上映

嵐的軌跡年表	
2012 年 3 月 7 日	為紀念日本東大地震一周年的音樂節目《音樂的力量》（日本電視台）訪問災區茨城，並推出第 37 張單曲〈Wild at Heart〉
2012 年 3 月 16 日	東京鐵塔配合富士電視台的「華嵐」宣傳活動，在鐵塔點亮了代表嵐成員的藍、紅、綠、黃、紫 5 色
2012 年 4 月 14 日～6 月 23 日	相葉主演連續劇《三毛貓福爾摩斯系列》
2012 年 4 月 16 日～6 月 25 日	大野主演連續劇《上鎖的房間》
2012 年 5 月 9 日	推出第 38 張單曲〈Face Down〉
2012 年 6 月 6 日	推出第 39 張單曲〈Your Eyes〉
2012 年 7 月 7 日	日本電視台宣布嵐的歌曲〈証〉成為倫敦奧運賽事轉播主題曲，櫻井則為奧運新聞節目直擊採訪
2012 年 9 月 20 ～ 21 日	第 5 年在日本國立霞丘陸上競技場舉行演唱會「ARAFES」

我愛嵐

嵐的軌跡年表	
2012 年 10 月 16 日	NHK 電視台宣布他們成為《第 63 回 NHK 紅白歌合戰》的白組司儀
2012 年 10 月 31 日	推出第 11 張專輯《Popcorn》
2013 年 1 月 1 日	第 4 度獲選為慈善節目《24 小時電視》主持人嵐，也是該節目 1978 年製播以來，首度連續 2 年起用同一團體擔任主持
2013 年 1 月 15 日～3 月 26 日	相葉主演連續劇《LAST HOPE》
2013 年 3 月 6 日	推出第 40 張單曲〈Calling/Breathless〉
2013 年 3 月 16 日	二宮主演電影《白金數據》上映
2013 年 4 月 17 日	櫻井主演連續劇《家族遊戲》
2013 年 5 月 29 日	推出第 41 張單曲〈Endless Game〉
2013 年 6 月 21 日	以 109.5 億日圓的銷量拿下 ORICON 日本公信榜上半年銷量冠軍

嵐的軌跡年表	
2013 年 7 月 6 日	成員參與櫻井翔主持的 12 小時音樂節目《THE MUSIC DAY 音樂的力量》（日本電視台）演出，在特別企劃「嵐 Feat.You」環節，觀眾可透過智慧型手機、電腦或遙控器跟著歌曲的拍子按鍵，與會場連結互動，成為日本電視史上創舉，當天共有 132 萬 8000 名觀眾參與
2013 年 8 月 3 日	櫻井主演電影版《推理要在晚餐後》上映
2013 年 9 月 21 ～ 22 日	在日本國立霞丘陸上競技場連續第 6 年舉辦演唱會「ARAFES'13」，吸引 14 萬人到場
2013 年 9 月 23 日	松本主演特別劇《開始之歌》
2013 年 10 月 12 日	松本主演電影《向陽處的她》上映
2013 年 10 月 23 日	推出第 12 張專輯《LOVE》
2013 年 11 月 8 日	舉辦 5 大巨蛋巡迴演唱會「ARASHI LIVE TOUR 2013 "LOVE"」

我愛嵐

嵐的軌跡年表	
2013 年 12 月 15 日	ORICON 日本公信榜發表的 2013 年歌手銷量榜單中，嵐奪下銷量冠軍（總銷售量達 141.9 億日圓），他們也是第一組 3 度拿下銷量冠軍的男性歌手組合
2013 年 12 月 31 日	擔任《第 64 回 NHK 紅白歌合戰》（NHK 電視台）的白組司儀，這也是他們第 4 年主持
2014 年 1 月 13 日～3 月 24 日	松本主演連續劇《失戀巧克力》
2014 年 2 月 12 日～5 月 28 日	發行（Bittersweet）（GUTS！）（無人知曉）3 張單曲，其中（GUTS！）發售後，他們的歷年單曲累積銷售突破 2000 萬張大關
2014 年 3 月 21 日	櫻井主演電影《神的病歷簿 2》上映
2014 年 4 月 12 日～6 月 21 日	二宮主演連續劇《即使弱小也能取勝～青志老師跟技術拙劣的高中球員的野心～》
2014 年 4 月 18 日	大野主演連續劇《死神君》

嵐的軌跡年表	
2014 年 8 月 1 日～ 8 月 31 日	全員演出的電影《PIKA ★ ☆ ★ NCHI LIFE IS HARD TABUN HAPPY》將於東京巨蛋 CITY HALL 獨家上映，10 月 28 日～ 11 月 8 日則於札幌、名古屋、大阪、福岡 4 大城市上映
2014 年 11 月 22 日	相葉主演電影《MIRACLE》上映
2014 年 11 月 26 日	擔任《第 65 回 NHK 紅白歌合戰》（NHK 電視台）的白組司儀，這也是他們第 5 年主持，更擔任壓軸。白組司儀兼任壓軸為史上第一次。
2014 年 12 月 20 日	ORICON 日本公信榜發表的 2014 年歌手銷量榜單中，嵐蟬聯銷量冠軍，他們是暨中森明菜之後，拿下最多銷量（4 次）冠軍的團體。
2015 年 2 月 25 日	推出第 45 張單曲〈Sakura〉
2015 年 5 月 13 日	推出第 46 張單曲〈青空下，和你一起〉

我愛嵐

嵐的軌跡年表	
2015 年 9 月 2 日	推出第 47 張單曲〈呼喊愛〉
2014 年 9 月 19 日～9 月 22 日	舉辦演唱會「ARASHI BLAST in MIYAGI」

※為 2015 年 8 月為止的資料

嵐單曲歷年銷量 1999 ～ 2014 年				
曲名	最　高排名	上榜週數	累計銷量（張）	發行日
A・RA・SHI	1	14	973,310	99.11.3
SUNRISE 日本／HORIZON	1	7	405,680	00.4.5
颱風世代 -Typhoon Generation -	3	9	361,100	00.7.12
感謝感激暴風雨	2	10	362,490	00.11.8
因為你所以我存在	1	6	323,020	01.4.18
時代	1	9	384,460	01.8.1
a Day in Our Life	1	11	378,050	02.2.6
心情超讚	1	15	249,000	02.4.17
PIKA ☆ NCHI	1	22	187,527	02.10.17
不知所措	2	13	176,484	03.2.13

我愛嵐

嵐單曲歷年銷量 1999 ～ 2014 年				
曲名	最高排名	上榜週數	累計銷量（張）	發行日
赤腳的未來／比言語更重要的東西	2	18	223,384	03.9.3
PIKA ★★ NCHI DOUBLE	1	19	139,968	04.2.18
眼中的銀河 /Hero	1	12	256,569	04.8.18
櫻花盛開	1	15	174,331	05.3.23
WISH	1	28	308,912	05.11.16
安啦沒問題	1	15	205,140	06.5.17
藍天腳踏板	1	13	190,883	06.8.2
Love so sweet	1	85	456,935	07.2.21
We can make it!	1	13	205,220	07.5.2
Happiness	1	53	291,081	07.9.5

嵐單曲歷年銷量 1999 ～ 2014 年				
曲名	最高排名	上榜週數	累計銷量（張）	發行日
Step and Go	1	16	375,548	08.2.20
One Love	1	60	564,185	08.6.25
Truth ／前往風的彼方	1	49	659,061	08.8.20
Beautiful days	1	40	472,674	08.11.5
Believe ／烏雲散去、天氣晴	1	46	662,801	09.3.4
明日的記憶／Crazy Moon ～妳‧是‧無敵的～	1	23	622,011	09.5.27
Everything	1	44	432,848	09.7.1
My Girl	1	30	560,507	09.11.11
Troublemaker	1	41	701,686	10.3.3
Monster	1	45	707,030	10.5.19

我愛嵐

嵐單曲歷年銷量 1999 ～ 2014 年				
曲名	最高排名	上榜週數	累計銷量（張）	發行日
To be free	1	30	519,781	10.7.7
Løve Rainbow	1	25	627,523	10.9.8
Dear Snow	1	21	598,790	10.10.6
無盡的天空	1	28	693,869	10.11.10
Lotus	1	19	625,935	11.2.23
迷宮戀曲	1	30	647,391	11.11.2
Wild at Heart	1	29	650,102	12.3.7
Face Down	1	23	619,940	12.5.9
Your Eyes	1	20	559,412	12.6.6
Calling／Breathless	1	20	881,192	13.3.6

嵐單曲歷年銷量 1999 ～ 2014 年				
曲名	最高排名	上榜週數	累計銷量（張）	發行日
Endless Game	1	28	557,794	13.5.29
Bittersweet	1	20	591,617	14.2.12
GUTS!	1	10	592,305	14.4.30
無人知曉	1	6	516,010	14.5.28

嵐精選集歷年銷量 1999 ～ 2014 年				
專輯	最高排名	上榜週數	累計銷量（張）	發行日
嵐 Single Collection 1999-2001 -	4	27	155,722	02.5.16
5 × 5 THE BEST SELECTION OF 2002 ← 2004	1	43	189,744	04.11.10
1999-2009 完全精選！	1	257	1,936,844	09.8.19

我愛嵐

嵐專輯歷年銷量 1999 ～ 2014 年				
專輯	最高排名	上榜週數	累計銷量（張）	發行日
ARASHI No.1 ～嵐呼喚暴風雨～	1	5	323,030	01.1.24
HERE WE GO！	2	6	147,520	02.7.17
How's it going？	2	11	114,865	03.7.9
就趁現在	1	8	151,100	04.7.21
One	1	14	150,848	05.8.3
ARASHIC	1	19	164,214	06.7.5
Time	1	83	312,850	07.7.11
Dream "A" live	1	52	321,728	08.4.23
我眼中的風景	1	82	1,131,725	10.8.4
Beautiful World	1	64	936,404	11.7.6
Popcorn	1	68	951,203	12.10.31
LOVE	1	36	845,120	13.10.23

※為 2014 年 12 月為止的資料

238

参考資料

- 「アラメン5 時代を席巻する嵐」／編著者：ジャニーズ研究会／発行所：株式会社鹿砦社
- 「音楽誌が書かないJポップ批判ジャニーズ超世代！嵐を呼ぶ男たち」／編著者：別冊宝島編集部編集／発行所：株式会社宝島社
- 「日経エンタテインメント！2006年11月号 No.116」／発行人：加藤栄／発行：日経BP社
- 「日経エンタテインメント！2007年9月号 No.126」／発行人：加藤栄／発行：日経BP社
- 「日経エンタテインメント！2008年11月号 No.140」／発行人：加藤栄／発行：日経BP社
- 「日経エンタテインメント！2010年1月号 No.154」／発行人：加藤栄／発行：日経BP社
- 「日経エンタテインメント！2014年1月号 No.202」／発行人：橋野宏之／発行：日経BP社マーケティング
- 「日経エンタテインメント！2015年1月号 No.214」／発行人：渡辺敦美／発行：日経BP社マーケティング
- 「嵐の深イイ話」／編集：神楽坂ジャニーズ巡礼団／発行所：株式会社鉄人社
- 「嵐 勇気のコトバー嵐の言葉、その向こう。一」／著者：永尾愛幸／発行所：太陽出版
- 「嵐 希望のコトバー嵐の言葉、その向こう。一」／著者：永尾愛幸／発行所：太陽出版
- 「嵐×嵐＝アラシノキズナ一嵐の言葉、その向こう。一」／著者：永尾愛幸／発行所：太陽出版
- 「嵐の深イイ話」／編集：神楽坂ジャニーズ巡礼団／発行所：株式会社鉄人社
- 「嵐 一丁！」／編者：スタッフ嵐／発行所：太陽出版
- 「嵐ヲタ絶好調超！！！！」／著者：青井サンマ／発行所：大和書房
- 「TVぴあ関東版別冊SODA 7/1 JULY 2014」／発行人：木本敬巳／発行：ぴあ株式会社
- 「月刊TV navi 2014年3・27〜4・30」／発行人：皆川豪志／発行：産経新聞出版
- 「日経エンタテインメント！2014年5月号 No.206」／発行人：渡辺豪志／発行：日経BP社マーケティング
- 「女性セブン 2014年7月17日号」／発行人：飯田昌広／発行：小学館
- 「嵐の深イイ話」／編集：神楽坂ジャニーズ巡礼団／発行所：株式会社鉄人社
- 「J-GENERATION Petit Vol.1」／編著者：ジャニーズ研究会／発行所：株式会社鹿砦社
- 「+act.2013 9 SEP.」／発行人：桜井翔／発行所：株式会社ワニブックス
- 「オリスタ 2014 3/24」／発行人：横内正昭／発行所：株式会社ワニブックス
- 「別冊+act. 2014Vol.15」／発行人：高橋茂／発行所：オリコン・エンタテインメント
- 「アラメン5 時代を席巻する嵐」／編著者：ジャニーズ研究会／発行所：株式会社鹿砦社
- 「H Vo.109 MACH 2012」／編著者：渋谷陽一／発行所：（株）ロッキング・オン

239

我愛嵐

・「ARASHI 相葉雅紀エピソード プラス《Vigoroso》」／編著者：石坂ヒロユキ＆Jr.倶楽部／発行所：株式会社アールズ出版

・「嵐の深イイ話」／編集：神楽坂ジャニーズ巡礼団／発行所：株式会社鉄人社

・「アラシ 5 時代を席巻する嵐」／編著者：ジャニーズ研究会／発行所：株式会社鹿砦社

・「日経エンタテインメント！2007 年 3 月号　No.120」／発行人：加藤栄／発行：日経 BP 出版センター

・「日経エンタテインメント！2008 年 1 月号　No.130」／発行人：加藤栄／発行：日経 BP 出版センター

・「日経エンタテインメント！2010 年 10 月号　No.163」／発行人：加藤栄／発行：日経 BP マーケティング

・「日経エンタテインメント！2011 年 2 月号　No.167」／発行人：宮内祥行／発行：日経 BP マーケティング

・「女性セブン 2014 年 5 月 22 日号」／発行人：森万紀子／発行：小学館

・「+act. mini 2014 Jun vol.25」／発行人：横内正昭／発行所：株式会社ワニブックス

・「アラシ 5 時代を席巻する嵐」／編著者：ジャニーズ研究会／発行所：株式会社鹿砦社

・「SWITCH MAY2008 VOL.26 NO.5」／発行人：新井敏記／発行：（株）スイッチ・パブリッシング

・「日本映画 navi　2008 夏」／発行人：大倉明／発行所：産経新聞社

・「CINEMA SQUARE Vol.18」／発行人：榊原達弥／発行：日之出出版

・「CUT MARCH 2008 NO.226」／発行人：渋谷陽一／発行：（株）ロッキング・オン

・「ROADSHOW 2008 6 月号」／発行人：金谷幹夫／発行所：集英社

・「CUT OCTOBER 2013 NO.329」／発行人：渋谷陽一／発行：（株）ロッキング・オン

・「アラシ 5 時代を席巻する嵐」／編著者：ジャニーズ研究会／発行所：株式会社鹿砦社

・「嵐ヲタ絶好調超！！！！」著者：青井サンマ／発行所：大和書房

・「嵐　一丁！」／編者：スタッフ嵐／発行所：太陽出版

・嵐　維基百科
http://ja.wikipedia.org/wiki/%E5%B5%90_%28%E3%82%B0%E3%83%AB%E3%83%BC%E3%83%97%29

・「J-GENERATION Petit Vol.1 桜井翔」／編著者：ジャニーズ研究会／発行所：株式会社鹿砦社

・サディスティック Music　http://fivejoker.blog70.fc2.com/blog-entry-382.html

・ORICON STYLE　http://www.oricon.co.jp/prof/253626/rank/single/

國家圖書館出版品預行編目（CIP）資料

我愛嵐：日本偶像天團全方位解析 /
MAKI 著 . -- 初版 . --
新北市：繪虹企業，2015.10
　面；　公分 . --（愛偶像；12）
ISBN 978-986-92130-2-8（平裝）

1. 歌星 2. 流行音樂 3. 日本

913.6031　　　　　104017837

愛偶像 012

我愛嵐
日本偶像天團全方位解析！

作　　者／MAKI
主　　編／賴芯葳
插　　畫／彼依恩
封面設計／hitomi
出版企劃／大風出版
行銷發行／繪虹企業股份有限公司
發 行 人／張英利
電　　話／（02）2218-0701
傳　　真／（02）2218-0704
E-Mail／rphsale@gmail.com
Facebook／https：//www.facebook.com/rainbowproductionhouse
地　　址／台灣新北市 231 新店區中正路 499 號 4 樓

ISBN／978-986-92130-2-8
初版二刷／2016 年 12 月
定　　價／新台幣 250 元